U0049378

臺灣畫廊‧產業史年表

1960
—
1980

# 藝術生態的領航者

中華民國畫廊協會理事長鍾經新

引領美學趨勢一直是中華民國畫廊協會視為己任的努力方向，並肩負著藝術推廣的社會責任，更期許成為領航者，逐步完善台灣藝術生態的良性發展！

畫廊之於藝術產業，不只是關鍵角色，也是中流砥柱。「藝術產業史」涵蓋了藝術家的發展史，而畫廊的發展史也可稱得上是半部的臺灣藝術史；畫廊中介角色的重要也關乎藝術家的發展，早年的畫廊很多是亦步亦趨地隨著藝術家成長，在互相學習、磨合、調整的關係下，藝術家很多的創作習慣，或許是被畫廊所養成的，而藝術家與畫廊的良性關係有助於藝術產業的健全發展。對於藝術產業編年史的整理，是我連任理事長之後的宏願，也是協會責無旁貸的艱巨工作，感謝在過程當中付出努力的各方人士，期許一起創建優良完善的藝術環境。

站在歷史的截點上，我們此刻梳理臺灣藝術產業史年表，有其關鍵價值與高度，協會不光只是藝術產業的領航者，更是使命的完成者，現今關心臺灣美術史的發展與延續，不再只是學者專家的專利，畫廊協會也可以植入自己的書寫，站在產業的高度，期待每一家畫廊都擁有將藝術家寫入美術史的胸懷，並以學術觀點優化產業質感，這將是完成歷史性任務的非常時刻。

回溯九〇年代的臺灣，開展了藝術政論的百花齊放時期，也是臺灣本土意識抬頭的時刻，當時的臺灣畫廊產業正處於百家爭鳴、蓬勃發展的繁榮期，各式的藝術展覽、藝文講座絡繹不絕，為了整合藝術產業，並打造與國際接軌的藝術環境，因此臺灣畫廊主們積極響應，正式於 1992 年 6 月 8 號成立「社團法人中華民國畫廊協會」。

臺灣藝術產業成立畫廊協會的宗旨之一，就是每年定期舉辦一次畫廊博覽會；1992 年中華民國畫廊協會主辦了臺灣的第一屆「1992 中華民國畫廊博覽會」於臺北世貿中心一館，當時有 56 家國內畫廊參展，到了 1995 年，不僅有 62 家國內畫廊參展，開始有 17 家國外畫廊來台共襄盛舉。而此舉擴大轉型的動作，順勢將展名變更為具國際性的台北國際藝術博覽會（Taipei Art International Fair）。

時至 1997 年，雖然亞洲面臨金融風暴的衝擊，然而台北國際藝術博覽會並未受到影響，在亞洲地區各國藝術博覽會相繼停辦之波動中，中華民國畫廊協會所掌握的台北國際藝術博覽會仍屹立不搖。2005 年在獲得臺灣文化部門經費與行政的支持下，台北國際藝術博覽會開始轉型以當代藝術為主的藝術博覽會，進

而將台北國際藝術博覽會更名為「Art Taipei 台北國際藝術博覽會」。

2017 年我上任之後，提出「學術先行、市場在後」的理念規劃 ART TAIPEI，以學術思維切入的策展精神，跳脫往昔對於商業博覽會的制式觀點，藝博會在台灣已經脫離只有商業價值的層次，我們期待以豐富藝術賞析的多元視角，驅動更具思維與創造性策展的無限動能。而每一年 ART TAIPEI 的學術講座，我們都聚焦在不同的議題關注及社會關懷來做深度安排，以此拉近與藝術愛好者的距離。此外，畫協於 2010 年 6 月成立的「台北藝術產經研究室」，其所主導的「台北藝術論壇」則是少數兼顧學術與市場的國際型藝術研討會，系統性的介紹充滿特殊性與內部多元性的亞洲藝術文化，與其跨市場等多元觀點與論述，作為串連亞洲與國際藝術世界的交流平台，並促進藝術與企業間的深度交流。台北藝術產經研究室的啟動是為畫廊同業進行產業分析，定期出版相關研究分析報告，與臺灣畫廊產業史的採集與研究，期望保留住對臺灣藝術史有重要貢獻的畫廊產業重要史料，以供後續研究。在我的任期內，並於 2018 年經會員大會通過「畫廊協會鑑定鑑價委員會組織規則」，籌組「鑑定鑑價委員會」且開始執行鑑定鑑價業務。

畫廊協會除了舉辦藝博會，也定期舉辦講座、提供進修課程以服務會員畫廊，並且與公部門共同擘畫研究型的藝術計劃。在 2006 年，畫廊協會與行政院文化建設委員會共同出版《2005 年視覺藝術市場現況調查》、2008 年在文建會大力推廣下，於「Art Taipei 2008 台北國際藝術博覽會」創新增設了「MIT 臺灣製造新人推薦特區」、2010 年畫廊協會受行政院文化建設委員會委託，完成「我國視覺藝術產業涉及之現行法令研究分析暨振興方案之行政措施評估建議」研究計畫案、2012 年 8 月至 2013 年 4 月受文化部委託執行「我國藝術市場稅制檢討與效益分析研究計畫」研究計畫案、2014 年 10 月 24 日至 11 月 23 日受台北市文化局委託，承辦「2014 大直內湖創意街區展」、2016 年 10 月畫廊協會與教育部合作舉辦「藝術教育日」，鼓勵各級師生參觀台北國際藝術博覽會，並成為台北國際藝術博覽會固定活動、2017 年 11 月與文化部和國立臺灣美術館共同舉辦「2017 藝術品科學檢測國家標準學術研討會」、2018 年 5 月，與文化部共同合作規劃「藝術契約校園巡迴推廣講座」。

此外，畫廊協會也致力於產業相關的法條推動，在 2014 年協助推動「自由經濟示範區特別條例草案」，

2015 年 1 月 15 日協助推動《博物館法草案》，其中博物館法中增列「國寶級捐贈免受最低稅賦制（基本所得稅法）規範」，在立法院三讀通過。畫廊協會一直積極與政府機關共同合作藝術的各類推廣，致力產官學三方的深度交流及策略的推動。

如何在全球化的浪潮之下，保有並凸顯台灣文化藝術的特色，一直是 ART TAIPEI 堅守的議題。台北國際藝術博覽會作為國內藝術產業平台，扶植國內畫廊，建立收藏對話與國際的策略合作網絡。另外，深刻體會藏家對於藝博會的重要，我特於 2018 年三月成立了「台灣藏家聯誼會」作為 ART TAIPEI 台北國際藝術博覽會的藏家服務平台，深化合作項目，以提高 ART TAIPEI 的實質收藏效益，並廣結國際藏家關係網；同時也努力推動藝術品移轉稅務的檢討與改革，提高臺灣藝術市場的國際競爭力與吸引力。

畫廊協會的核心目標除了服務會員外，我們也希望能夠帶領會員們自我提昇並勇往前行，且開拓國際視野並進行國際連結，也期盼能夠引領產業的良善風氣；更努力將台灣的藝術軟實力推介到國際，也同步彰顯台灣收藏家的堅強實力與國際視野。畫協除了以提高全民鑑賞藝術之能力為己任之外，更希望建立健全的

藝術市場次序。

「厚植文化力」是國家前進的目標，也是中華民國畫廊協會及 ART TAIPEI 深耕台灣的使命，我們秉持共榮共好的良善期許，尋找自我的座標，並努力發展臺灣藝術的各方活力。

「臺灣畫廊產業史年表」規劃為五冊：
第一冊專論（1960-1980）由陳長華女士執筆
第二冊專論（1981-1990）由鄭政誠先生執筆
第三冊專論（1991-2000）由胡永芬女士執筆
第四冊專論（2001-2010）由朱庭逸女士執筆
第五冊專論（2011-2020）由白適銘先生執筆
感謝以上五位專家學者的共同努力，成就了「臺灣畫廊產業史年表」的編撰工作。

# 鍾經新

**現任**　第十四屆社團法人中華民國畫廊協會理事長
　　　　大象藝術空間館創辦人
　　　　北京中央美術學院台灣校友會首任會長
　　　　國立臺灣海洋大學傑出校友
　　　　台灣藏家聯誼會創會會長
　　　　財團法人台港經濟文化合作策進會第十屆委員

**學歷**
　　　　中央美術學院人文學院藝術管理系碩士
　　　　中央美術學院藝術批評與寫作專題研修2011-2012
　　　　東海大學創意設計與藝術學院美術學系碩士
　　　　國立台灣海洋大學航運管理學系學士

**經歷**
2020　台北國際藝術博覽會執委會召集人
　　　　北京中央美術學院台灣校友聯絡處成立
　　　　第十四屆社團法人中華民國畫廊協會理事長
2019　台北國際藝術博覽會執委會召集人
　　　　文化部「2019 Made In Taiwan——新人推薦特區」評審
　　　　藝術銀行2019年諮詢委員
　　　　文化部「輔導藝文產業創新育成補助計畫」審查委員
　　　　財團法人台港經濟文化合作策進會第十屆委員
　　　　藝術廈門策略聯盟
　　　　臺南新藝獎評審
　　　　第十四屆社團法人中華民國畫廊協會理事長
2018　北京中央美術學院台灣校友會首任會長
　　　　臺南新藝獎評審
　　　　當選國立臺灣海洋大學傑出校友
　　　　台北國際藝術博覽會執委會召集人
　　　　文化部「2018 Made In Taiwan——新人推薦特區」評審
　　　　首次以畫廊協會名義與藝術廈門進行策略聯盟
　　　　成立「台灣藏家聯誼會」並任創會會長
　　　　首次在香港舉辦 ART TAIPEI 25週年的「台灣之夜」
　　　　首次以畫廊協會名義與台灣國際遊艇展進行策略聯盟
　　　　第十三屆社團法人中華民國畫廊協會理事長

2017　非池中2017年度影響力藝術人物
　　　中華民國畫廊協會首次與國立故宮博物院合作，為【奧塞美術館
　　　30週年大展－印象・左岸】唯一協辦單位
　　　臺南新藝獎評審
　　　藝術廈門評審
　　　第十三屆社團法人中華民國畫廊協會理事長
2016　台北國際藝術博覽會審查委員
　　　台北國際藝術博覽會公共藝術審查委員
　　　第十二屆社團法人中華民國畫廊協會常務理事
2015　臺南新藝獎評審
　　　台北國際藝術博覽會審查委員
　　　台北國際藝術博覽會公共藝術審查委員
　　　第十二屆社團法人中華民國畫廊協會常務理事
2014　台北國際藝術博覽會公共藝術審查委員
　　　國立臺灣海洋大學校友會理事
　　　第十一屆社團法人中華民國畫廊協會常務理事
2013　獲選TAIWAN TATLER'S雜誌臺灣100名人錄
　　　第十一屆社團法人中華民國畫廊協會常務理事
2012　台北國際藝術博覽會審查委員
　　　第十屆社團法人中華民國畫廊協會理事
2011　第十屆社團法人中華民國畫廊協會理事
2010　台北國際藝術博覽會之台北藝術論壇專題「新世代畫廊的經營變
　　　革&藝術博覽會與畫廊的新合作關係II——走在險棋上的經營理
　　　念」

# 社團法人中華民國畫廊協會沿革

在 90 年代，台灣的畫廊產業百家爭鳴、蒸蒸日上，展覽、講座等藝文活動絡繹不絕，為了整合藝術產業，一齊努力將台灣的藝術與世界接軌，更具國際能見度！畫廊產業決定在 1992 年 4 月 18 日《大成報》刊登籌備公告，希望能招募志同道合的同業一起組成協會。1992 年 6 月 8 日，臺灣畫廊主們積極響應，正式成立「社團法人中華民國畫廊協會」，並由會員大會選出阿波羅畫廊張金星先生擔任第一屆理事長，以兩年為一任期。從 1992 年的六十餘家會員成長到如今已有 122 家會員畫廊。

1992 年 11 月 25 至 29 日，畫廊協會主辦台灣第一屆「1992 中華民國畫廊博覽會」於台北世貿中心一館，當時有 56 家國內畫廊參展。到了 1995 年，「中華民國畫廊博覽會」開始稱為「台北國際藝術博覽會」，該年不僅有 62 家國內畫廊參展，也首次有 17 家的國外畫廊來台共襄盛舉。直至 2019 年，畫廊協會所主辦的「ART TAIPEI 台北國際藝術博覽會」，已經達到國內參展畫廊 65 家，國外畫廊 68 家。除了維持優良的歷年傳統，並首創「向大師致敬」的經典作品呈現，更與以色列在台辦事處合作，邀請以色列的藝術家來台參展公共藝術。畫廊協會一次比一次突破格局，更具國際視野，也讓每年的 ART TAIPEI 更受期待！

上圖：1992年6月8日，中華民國畫廊協會成立大會。（圖版來源：社團法人中華民國
　　　畫廊協會）

下圖：1992年，第一屆中華民國畫廊博覽會會場。（圖版來源：社團法人中華民國畫
　　　廊協會）

不僅每年於台北舉辦藝博會，為了刺激發展在地的畫廊產業，自2000年開始，在新竹市體育館舉辦「2000新竹藝術博覽會」，2002年在高雄工商展覽中心舉辦「高雄藝術博覽會」，到2012年開始於台南、2013年開始於台中，每年舉辦飯店型博覽會。至今畫廊協會每年在台灣北中南各舉辦一場藝博會，也積極參與各地區所辦之藝博會，如ART BASEL、韓國KIAF等等，增進國際之間的互動交流、拓展與維持和各國藏家和展商們的良好關係。

除了舉辦藝博會，畫廊協會也定期舉辦講座、提供進修課程以服務會員畫廊。此外，更於2010年6月成立「台北藝術產經研究室」，為畫廊同業提供產業分析，定期出版相關研究分析報告；透過進行臺灣畫廊產業史的採集與研究，期望保留住對台灣藝術史有重要貢獻的畫廊產業重要史料，以供後續研究。自2010年10月起，台北藝術產經研究室開始執行為期三年的研究計畫「臺灣畫廊口述歷史採集計畫」，透過深度訪談和史料收集，為台灣的畫廊產業留下寶貴的歷史紀錄。後續並於2017年舉辦「那些年，我們一起走過的臺灣畫廊史」座談會，邀請當初參與口述歷史採集計畫、年資超過廿年的資深畫廊及資深媒體人，共同分享與畫廊協會一同走過的故事；且在口述歷史採集計畫進行過程中，察覺國內畫廊檔案管理

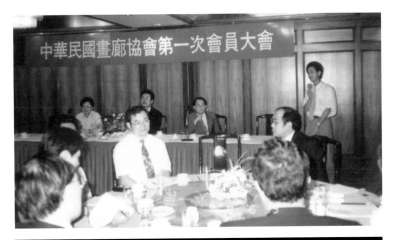

上圖：1993年8月6日，中華民國畫廊協會第一次會員大會。（圖版來源：社團法人中華民國畫廊協會）

下圖：1995年11月19日，台北國際藝術博覽會於台北世貿一館開幕，展期至11月23日。（圖版來源：社團法人中華民國畫廊協會）

狀況欠佳，而於 2017 年開始進行文化部補助之「臺灣畫廊產業史料庫計畫」，向國內畫廊徵集第一手史料，進行數位化歸檔和公開上線，以期補足台灣藝術史中產業面向的資料。2018 年台北藝術產經研究室經會員大會通過「畫廊協會鑑定鑑價委員會組織規

則」，籌組「鑑定鑑價委員會」開始執行鑑定鑑價業務。

畫協也積極爭取與公部門共同擘畫研究型的藝術計劃，比如 2006 年與行政院文化建設委員會共同出版《2005 年視覺藝術市場現況調查》。2008 年文建會在台北國際藝術博覽會中規劃辦理「MIT 台灣製造──新秀推薦區」專區，自該年起成為台北國際藝術博覽會中的固定展區。2013 年起「MIT 台灣製造──新秀推薦區」就由中華民國畫廊協會處理藝術經紀事宜。2010 年受行政院文化建設委員會委託，完成「我國視覺藝術產業涉及之現行法令研究分析暨振興方案之行政措施評估建議」研究計畫案、2012 年 8 月至 2013 年 4 月受文化部委託執行「我國藝術市場稅制檢討與效益分析研究計畫」研究計畫案、2014 年 10 月 24 日至 11 月 23 日受台北市文化局委託，承辦「2014 大直內湖創意街區展」、2016 年 10 月與教育部合作舉辦「藝術教育日」，鼓勵各級師生參觀台北國際藝術博覽會，並成為台北國際藝術博覽會固定活動。2017 年 11 月與文化部和國立台灣美術館共同舉辦「2017 藝術品科學檢測國家標準學術研討會」。2018 年因應全球華人藝術網事件衝擊，與文化部、台北市藝術創作者職業工會等合作辦理「藝術契約校園巡迴推廣講座」，以提升藝術工作

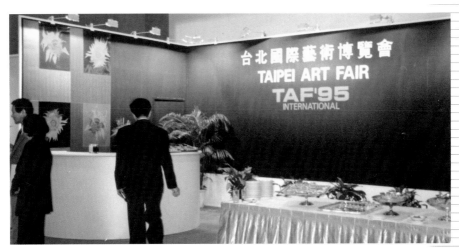

上圖：1995年，台北國際藝術博覽會會場實景。（圖版來源：社團法人中華民國畫廊協會）

下圖：慶祝畫廊協會25週年，於2017年6月8日舉辦「那些年，我們一起走過的臺灣畫廊史座談會」。（圖版來源：社團法人中華民國畫廊協會）

者的法律意識。

此外，畫廊協會也致力於產業相關的法條推動，2014年協助推動「自由經濟示範區特別條例草案」，

2018年5月17日，舉辦台灣畫廊產業史媒體座談會（圖版來源：社團法人中華民國畫廊協會）

2015 年 1 月 15 日協助推動《博物館法草案》，其中博物館法中增列「國寶級捐贈免受最低稅賦制（基本所得稅法）規範」，在立法院三讀通過。可見畫廊協會近年一直積極與政府機關多次的共同合作，成為官方與民間的積極互動交流範例。

畫廊協會的核心目標除了服務會員外，我們也希望能夠帶領會員們自我提昇並勇往前行，且開拓國際視野並進行國際連結，也期盼能夠引領產業的良善風氣；更努力將台灣的藝術軟實力推介到國際，也同步彰顯台灣收藏家的堅強實力與國際視野。畫協除了以提高全民鑑賞藝術之能力為己任之外，更希望建立健全的藝術市場秩序。

上圖：2018年5月17日，舉辦台灣畫廊產業史媒體座談會（圖版來源：社團法人中華民
　　　國畫廊協會）
下圖：2018年5月20日，首場藝術契約校園巡迴推廣講座於台中大墩文化中心舉行。
　　　（圖版來源：社團法人中華民國畫廊協會）

# 社團法人中華民國畫廊協會大事年表 (1992-2020)

| 年代 | 事件 |
|---|---|
| | 1992 年 4 月 18 日，社團法人中華民國畫廊協會於《大成報》上刊登籌備公告招募會員。 |
| 1992 | 1992 年 6 月 8 日，社團法人中華民國畫廊協會正式成立，並召開第一屆第一次會員大會，阿波羅畫廊張金星先生當選第一屆理事長，任期自 1992 年 6 月至 1994 年 6 月。 |
| | 1992 年 11 月 25 日至 11 月 29 日，社團法人中華民國畫廊協會於台北世貿中心一館，主辦「1992 中華民國畫廊博覽會」，共有 56 家國內畫廊參展。 |
| 1993 | 1993 年 10 月 7 日至 10 月 11 日，社團法人中華民國畫廊協會於台中世貿中心一、二館舉辦「1993 中華民國畫廊博覽會」，共有 47 家國內畫廊參展，並舉辦「法鼓山當代義賣會」。 |
| 1994 | 1994 年 6 月 9 日，社團法人中華民國畫廊協會召開第二屆第一次會員大會，龍門畫廊李亞俐女士當選第二屆理事長，任期自 1994 年 6 月至 1996 年 6 月。 |
| | 1994 年 8 月 24 至 8 月 28 日，社團法人中華民國畫廊協會於台北世貿中心一館舉辦「1994 中華民國畫廊博覽會—『台北人愛漂亮』」，共有 55 家國內畫廊參展。 |
| 1995 | 1995 年 11 月 18 日至 11 月 22 日，社團法人中華民國畫廊協會於台北世貿中心一館舉辦「台北國際藝術博覽會—『地方性與國際化』」，國內畫廊為 62 家，國外畫廊 17 家，參展畫廊共 79 家。 |
| 1996 | 1996 年 6 月 3 日，社團法人中華民國畫廊協會召開第二屆第二次會員大會，東之畫廊劉煥獻先生當選第三屆理事長，任期自 1996 年 6 月至 1998 年 6 月。 |
| | 1996 年 11 月 20 日至 11 月 24 日，社團法人中華民國畫廊協會於台北世貿中心一館舉辦「TAF'96 台北國際藝術博覽會—『藝術四方』」，國內畫廊 51 家，國外畫廊 22 家，參展畫廊共 73 家，參觀人數約 9 萬人。 |
| 1997 | 1997 年 11 月 20 日至 11 月 24 日，社團法人中華民國畫廊協會於台北世貿中心一館舉辦「TAF'97 台北國際藝術博覽會—『藝術版圖擴大』」，國內畫廊 45 家，國外畫廊 8 家，參展畫廊共 53 家，參觀人數約 7 萬人。 |
| 1998 | 1998 年 6 月 26 日，社團法人中華民國畫廊協會召開第三屆第二次會員大會，敦煌藝術中心洪平濤先生當選第四屆理事長，任期自 1998 年 6 月至 2000 年 12 月。 |
| | 1998 年 11 月 19 日至 11 月 23 日，社團法人中華民國畫廊協會於台北世貿中心一館舉辦「TAF'98 台北國際藝術博覽會—『台北就位』」，國內畫廊 39 家，國外畫廊 10 家，參展畫廊共 49 家，參觀人數約 7 萬人。 |

| 年代 | 事件 |
|---|---|
| 1999 | 1999 年 12 月 16 日至 12 月 20 日，社團法人中華民國畫廊協會於台北世貿中心一館舉辦「TAF'99 台北國際藝術博覽會—『跨世紀‧新映象』」，國內畫廊 39 家，國外畫廊 4 家，參展畫廊共 43 家，參觀人數約 5 萬人。 |
| 2000 | 2000 年 5 月 26 日至 6 月 4 日，社團法人中華民國畫廊協會於新竹市體育館舉辦「2000 新竹藝術博覽會」。<br><br>2000 年 12 月 14 日至 12 月 18 日，社團法人中華民國畫廊協會於台北世貿中心二館舉辦「TAF 2000 台北國際藝術博覽會—『藝術史探索』」，國內參展畫廊 35 家，參觀人數約 6.5 萬人。 |
| 2001 | 2001 年 1 月 14 日，社團法人中華民國畫廊協會召開第四屆會員大會，長流畫廊黃承志先生當選第五屆理事長，任期自 2001 年 1 月至 2002 年 12 月。<br><br>2001 年 11 月 8 日至 11 月 12 日社團法人中華民國畫廊協會於台北世貿中心二館舉辦「TAF 2001 台北國際藝術博覽會—『十分嬌嬌』」，國內畫廊 24 家，國外畫廊 4 家，參展畫廊共 28 家，參觀人數約 6.2 萬人。 |
| 2002 | 2002 年，社團法人中華民國畫廊協會搬遷至華山創意文化園區。<br><br>2002 年 11 月 1 日至 11 月 10 日，社團法人中華民國畫廊協會於高雄工商展覽中心舉辦「高雄藝術博覽會」，國內參展畫廊 28 家。 |
| 2003 | 原訂「2003 台北國際藝術博覽會」因華山文化園區場地整修順延至 2004。<br><br>2003 年 1 月 20 日，社團法人中華民國畫廊協會召開第五屆會員大會，東之畫廊劉煥獻先生當選第六屆理事長，任期自 2003 年 1 月至 2004 年 12 月。 |
| 2004 | 2004 年 3 月 5 日至 3 月 14 日社團法人中華民國畫廊協會在華山文化園區，舉辦「TAF 2004 台北國際藝術博覽會—『藝術開門』」，年度藝術家為李小鏡。國內參展畫廊 28 家，參觀人數約 1.5 萬人。 |

| 年代 | 事件 |
|---|---|
| 2005 | 2005 年 1 月 12 日，社團法人中華民國畫廊協會召開第六屆會員大會，觀想藝術中心徐政夫先生當選第七屆理事長，任期自 2005 年 1 月至 2006 年 12 月。 |
| | 2005 年 4 月 8 日至 4 月 12 日社團法人中華民國畫廊協會在台北世貿中心一館，舉辦「2005 ART TAIPEI 台北國際藝術博覽會—『亞洲藝術・台灣飆美』」，年度藝術家為小澤剛。國內畫廊 40 家，國外畫廊 6 家，參展畫廊共 46 家，參觀人數約 3 萬人。 |
| | 2005 年底，社團法人中華民國畫廊協會召開第七屆第二次會員大會。 |
| 2006 | 2006 年 5 月 5 日至 5 月 9 日社團法人中華民國畫廊協會在華山文化園區，舉辦「2006 ART TAIPEI 台北國際藝術博覽會—『亞洲 青年 新藝術』」，年度藝術家為派翠西亞・佩西尼尼（Patricia Piccinini）。國內畫廊 68 家，國外畫廊 26 家，參展畫廊共 94 家，參觀人數約 6 萬人。 |
| | 2006 年底，社團法人中華民國畫廊協會召開第八屆第一次會員大會，首都藝術中心蕭耀先生當選第八屆理事長，任期自 2007 年 1 月至 2008 年 12 月。 |
| 2007 | 2007 年 5 月 25 日至 5 月 29 日社團法人中華民國畫廊協會在台北世貿中心二館，舉辦「2007 ART TAIPEI 台北國際藝術博覽會—『藝術與文學』」，年度藝術家為葉放。國內畫廊 50 家，國外畫廊 17 家，參展畫廊共 67 家，參觀人數約 5 萬人。 |
| | 2007 年底，社團法人中華民國畫廊協會召開第八屆第二次會員大會。 |
| 2008 | 2008 年 8 月 29 日至 9 月 2 日社團法人中華民國畫廊協會在台北世貿中心一館，舉辦「2008 ART TAIPEI 台北國際藝術博覽會—『藝術與科技』」，國內畫廊 63 家，國外畫廊 48 家，參展畫廊共 111 家，並首次設置「MIT 台灣製造——新人推薦特區」。參觀人數約 7.2 萬人。 |
| | 2008 年 12 月 25 日，社團法人中華民國畫廊協會召開第九屆會員大會，家畫廊王賜勇先生當選第九屆理事長，任期自 2009 年 1 月至 2010 年 12 月。 |
| 2009 | 2009 年 1 月 20 日，社團法人中華民國畫廊協會召開第九屆第二次會員大會。 |
| | 2009 年 8 月 28 日至 9 月 1 日社團法人中華民國畫廊協會在台北世貿中心一館，舉辦「2009 ART TAIPEI 台北國際藝術博覽會—『美學與環境 因人而藝』」，由台北當代藝術館館長石瑞仁策展。國內畫廊 41 家，國外畫廊 37 家，參展畫廊共 78 家，並設有「MIT 台灣製造——新人推薦特區」。參觀人數約 5 萬人。 |

| 年代 | 事件 |
|---|---|
| 2010 | 2010 年 6 月，社團法人中華民國畫廊協會成立「台北藝術產經研究室」。 |
| | 2010 年 8 月 20 日至 8 月 24 日社團法人中華民國畫廊協會在台北世貿中心一館，舉辦「2010 ART TAIPEI 台北國際藝術博覽會—『視覺 · 文創 · 畫廊史』」，國內畫廊 57 家，國外畫廊 54 家，參展畫廊共 111 家，並設有「MIT 台灣製造——新人推薦特區」。參觀人數約 4 萬人。 |
| | 2010 年 12 月 15 日，社團法人中華民國畫廊協會召開第十屆第一次會員大會，新苑畫廊張學孔先生當選第十屆理事長，任期自 2011 年 1 月至 2012 年 12 月。 |
| 2011 | 2011 年 8 月 26 日至 8 月 29 日，社團法人中華民國畫廊協會在台北世貿中心一館，舉辦「2011 ART TAIPEI 台北國際藝術博覽會—『我們可以選拔這個時代的偉大藝術！』」，國內畫廊 58 家，國外畫廊 66 家，參展畫廊共 124 家，並設有「MIT 台灣製造——新人推薦特區」。參觀人數約 4.5 萬人。 |
| | 2011 年 12 月 28 日，社團法人中華民國畫廊協會召開第十屆第二次會員大會。 |
| 2012 | 2012 年至 2014 年，台北藝術產經研究室主持「臺灣畫廊產業發展之口述歷史採集計畫」，一共訪問 44 組人士，蒐集早期畫廊年表以及相關書信資料，為臺灣畫廊產業史開啟第一階段工作。 |
| | 2012 年，台北藝術產經研究室主持「藝術經濟學論述之基礎研究」。 |
| | 2012 年 1 月 6 日至 1 月 8 日，社團法人中華民國畫廊協會在台南大億麗緻酒店，舉辦「2012 府城藝術博覽會」。 |
| | 2012 年 6 月 9 日至 6 月 15 日，社團法人中華民國畫廊協會在台灣北中南 60 間畫廊等地，同時舉辦「2012 畫廊週」。 |
| | 2012 年 11 月 9 日至 11 月 12 日，社團法人中華民國畫廊協會在台北世貿中心一館，舉辦「2012 ART TAIPEI 台北國際藝術博覽會—『因為藝術，我們可以更深刻』」，國內畫廊 70 家，國外畫廊 80 家，參展畫廊共 150 家，並設有「MIT 台灣製造——新人推薦特區」。參觀人數約 4.5 萬人。 |
| | 2012 年 12 月 28 日，社團法人中華民國畫廊協會召開第十一屆第一次會員大會，傳承藝術中心張逸群先生當選第十一屆理事長，任期自 2013 年 1 月至 2014 年 12 月。 |

| 年代 | 事件 |
|------|------|
| 2013 | 2013 年 3 月 23 日至 3 月 25 日，社團法人中華民國畫廊協會在台南大億麗緻酒店，舉辦「2013 ART TAINAN 台南藝術博覽會」。首次與台南市政府文化局合辦「2013 臺南新藝獎」。 |
| | 2013 年 6 月 8 日至 6 月 16 日，社團法人中華民國畫廊協會在全台精選百家畫廊，同時舉辦「2013 臺灣畫廊週『魔幻時刻』」。 |
| | 2013 年 7 月 12 日至 7 月 15 日，社團法人中華民國畫廊協會在台中金典酒店，舉辦「2013 ART TAICHUNG 台中藝術博覽會」。 |
| | 2013 年 11 月 8 日至 11 月 11 日，社團法人中華民國畫廊協會在台北世貿中心一館，舉辦「2013 ART TAIPEI 台北國際藝術博覽會—『After 20, 20 After 藝術，作為一種耕耘的方式』」，國內畫廊 70 家，國外畫廊 78 家，參展畫廊共 148 家，並設有「MIT 台灣製造──新人推薦特區」。參觀人數約 3.5 萬人。 |
| | 2013 年 12 月 26 日，社團法人中華民國畫廊協會召開第十一屆第二次會員大會。 |
| 2014 | 2014 年，台北藝術產經研究室主持「我國藝術市場稅制檢討與效益分析研究」。 |
| | 2014 年，台北藝術產經研究室以民間團體身分協助推動「自由經濟示範區特別條例草案」其中「自由貿易區特別條例中增列文創園區（文化自由港）條例」，然而因受到服貿爭議影響而撤案。 |
| | 2014 年 10 月 24 日至 11 月 23 日，台北藝術產經研究室發起大直內湖畫廊街廓推動計畫（現大內藝術特區）。 |
| | 2014 年 3 月 22 日至 3 月 25 日，社團法人中華民國畫廊協會在台南大億麗緻酒店，舉辦「2014 ART TAINAN 台南藝術博覽會」，並與台南市政府文化局合辦「2014 臺南新藝獎」。 |
| | 2014 年 5 月 23 日至 5 月 27 日，社團法人中華民國畫廊協會在花博爭艷館，舉辦「ART SOLO 14 藝術博覽會—『藝枝獨秀』」。 |
| | 2014 年 7 月 12 日至 7 月 15 日，社團法人中華民國畫廊協會在台中日月千禧酒店，舉辦「2014 ART TAICHUNG 台中藝術博覽會」。 |
| | 2014 年 10 月 31 日至 11 月 3 日，社團法人中華民國畫廊協會在台北世貿一館，舉辦「2014 ART TAIPEI 台北國際藝術博覽會—『Dear Art, 藝術 日常的交往』」，國內畫廊 69 家，國外畫廊 76 家，參展畫廊共 145 家，並設有「MIT 台灣製造──新人推薦特區」。 |
| | 2014 年 12 月 23 日，社團法人中華民國畫廊協會召開第十二屆第一次會員大會，也趣藝廊王瑞棋先生當選第十二屆理事長，任期自 2015 年 1 月至 2016 年 12 月。 |

| 年代 | 事件 |
|---|---|
| 2015 | 2015 年 3 月 27 日至 3 月 30 日，社團法人中華民國畫廊協會在台南大億麗緻酒店，舉辦「2015 ART TAINAN 台南藝術博覽會」，並與台南市政府文化局合辦「2015 臺南新藝獎」。 |
| | 2015 年 6 月 15 日，台北藝術產經研究室以民間團體的身份協助推動「博物館法草案」其中「博物館法中增列國寶級捐贈免受最低稅賦制（基本所得稅法）規範」，在立法院三讀通過。 |
| | 2015 年 7 月 11 日至 7 月 13 日，社團法人中華民國畫廊協會在台中日月千禧酒店，舉辦「2015 ART TAICHUNG 台中藝術博覽會」。 |
| | 2015 年 10 月 30 日至 11 月 2 日，社團法人中華民國畫廊協會在台北世貿中心一館，舉辦「2015 ART TAIPEI 台北國際藝術博覽會」，國內畫廊 80 家，國外畫廊 88 家，參展畫廊共 168 家，並設有「MIT 台灣製造——新人推薦特區」。 |
| | 2015 年 12 月 22 日，社團法人中華民國畫廊協會召開第十二屆第二次會員大會。 |
| 2016 | 2016 年，台北藝術產經研究室推動「藝術品拍賣所得稅調降」。 |
| | 2016 年，台北藝術產經研究室主持「推動藝術鑑定機制標準化作業」。 |
| | 2016 年起，台北藝術產經研究室從 2014 年開始主持的「我國藝術市場稅制檢討與效益分析研究計畫」其「藝術品拍賣稅課徵方式改以一時貿易所得 6% 認列」，經財政部核釋後通過實施。 |
| | 2016 年 3 月 18 日至 3 月 20 日，社團法人中華民國畫廊協會在台南大億麗緻酒店，舉辦「2016 ART TAINAN 台南藝術博覽會」，並與台南市政府文化局合辦「2016 臺南新藝獎」。 |
| | 2016 年 6 月 23 日至 6 月 26 日，社團法人中華民國畫廊協會在高雄展覽館，舉辦「2016 KAOHSIUNG TODAY 港都國際藝術博覽會」。 |
| | 2016 年 8 月 19 日至 8 月 21 日，社團法人中華民國畫廊協會在台中日月千禧酒店，舉辦「2016 ART TAICHUNG 台中藝術博覽會」。 |
| | 2016 年 11 月 12 日至 11 月 15 日，社團法人中華民國畫廊協會在台北世貿中心一館，舉辦「2016 ART TAIPEI 台北國際藝術博覽會—『亞太藝術 · 匯聚台北』」，國內畫廊 67 家，國外畫廊 83 家，參展畫廊共 150 家，並設有「MIT 台灣製造——新人推薦特區」。參觀人數約 3 萬人。 |
| | 2016 年 12 月 20 日，社團法人中華民國畫廊協會召開十三屆第一次會員大會，大象藝術空間館鍾經新女士當選第十三屆理事長，任期自 2016 年 12 月至 2018 年 12 月。 |

| 年代 | 事件 |
|------|------|
| **2017** | 2017 年，台北藝術產經研究室啟動「臺灣畫廊產業史料庫計畫」。 |
| | 2017 年 7 月 21 日至 7 月 23 日，社團法人中華民國畫廊協會在台中日月千禧酒店，舉辦「2017 ART TAICHUNG 台中藝術博覽會」。首度訂定主題「以身為度：尋訪城市中的雕塑」。 |
| | 2017 年 6 月 8 日，社團法人中華民國畫廊協會舉辦成立 25 周年系列活動——「那些年，我們一起走過的臺灣畫廊史」座談會，邀請當初參與《臺灣畫廊產業發展口述歷史採集計畫》，年資超過 20 年的資深畫廊共襄盛舉。 |
| | 2017 年 10 月 20 日至 10 月 23 日，社團法人中華民國畫廊協會在台北世貿中心一館，舉辦「2017 ART TAIPEI 台北國際藝術博覽會——『私人美術館的崛起』」，國內畫廊 69 家，國外畫廊 54 家，參展畫廊共 123 家，並設有「MIT 台灣製造——新人推薦特區」。參觀人數約 6.5 萬人。 |
| | 2017 年 12 月 18 日，社團法人中華民國畫廊協會召開第十三屆第二次會員大會。 |
| **2018** | 2018 年，台北藝術產經研究室、臺灣文化法學會與藝創工會合作主持「藝術經紀制度研究計畫」。為促進藝術市場健全交易機制，防範畫廊與藝術家產生合約糾紛，共同擬出四份藝術經紀契約範本，包含經紀、展覽、寄售、授權等四類合約。 |
| | 2018 年 3 月 16 日至 3 月 18 日，社團法人中華民國畫廊協會在台南大億麗緻酒店，舉辦「2018 ART TAINAN 台南藝術博覽會—『人文古都——再造城市風華』」。首度與台灣國際遊艇展合作，將展會範圍擴展至高雄展覽館，呈獻當代藝術特展區—「偉大的航行——當代藝術新境」一展。並與台南市政府文化局合辦「2018 臺南新藝獎」。 |
| | 2018 年 7 月 20 日至 7 月 22 日，社團法人中華民國畫廊協會在台中日月千禧酒店，舉辦「2018 ART TAICHUNG 台中藝術博覽會—『城市尋履——雕塑風景』」。 |
| | 2018 年 10 月 26 日至 10 月 29 日，社團法人中華民國畫廊協會在台北世貿中心一館，舉辦「2018 ART TAIPEI 台北國際藝術博覽會—『無形的美術館』」，國內畫廊 64 家，國外畫廊 71 家，參展畫廊共 135 家，並設有「MIT 台灣製造——新人推薦特區」。參觀人數約 7 萬人。 |
| | 2018 年 12 月 18 日，社團法人畫廊協會召開第十四屆第一次會員大會，大象藝術空間館鍾經新女士連任第十四屆理事長，任期自 2018 年 12 月至 2020 年 12 月。本屆會員大會並通過「鑑定鑑價委員會組織規則」，由畫廊協會聘請專家，與理監事共同組成「鑑定鑑價委員會」。 |

| 年代 | 事件 |
|---|---|
| 2019 | 2019 年，台北藝術產經研究室推動「跨單位史料庫合作計畫」，與李梅樹紀念館、帝門藝術教育基金會、台灣藝文空間連線、竹圍工作室、臺北市藝術創作者職業工會、寶藏巖、新樂園藝術空間等單位合作。 |
| | 2019 年 3 月 15 日至 3 月 17 日，社團法人中華民國畫廊協會在台南大億麗緻酒店舉辦「2019 ART TAINAN 台南藝術博覽會—『古都風華、活力再現』」，並與台南市政府文化局合辦「2019 臺南新藝獎」。 |
| | 2019 年 7 月 19 日至 7 月 21 日，社團法人中華民國畫廊協會在台中日月千禧酒店舉辦「2019 ART TAICHUNG 台中藝術博覽會—『文化漫步——雕塑維度』」。 |
| | 2019 年 10 月 18 日至 10 月 21 日，社團法人中華民國畫廊協會在台北世貿中心一館，舉辦「2019 ART TAIPEI 台北國際藝術博覽會—『光之再現』」，國內畫廊 73 家，國外畫廊 68 家，參展畫廊共 141 家，並設有「MIT 台灣製造——新人推薦特區」。首創「向大師致敬」展區，呈現經典作品，並與以色列在台辦事處合作，邀請以色列藝術家來台參展。參觀人數約 6.2 萬人。 |
| | 2019 年 12 月 18 日，社團法人畫廊協會召開第十四屆第二次會員大會。 |
| 2020 | 2020 年，社團法人中華民國畫廊協會啟動《臺灣畫廊產業史年表》出版計畫，預計出版五本年表，時間自 1960 年至 2020 年。 |
| | 2020 年 4 月 9 日，社團法人中華民國畫廊協會發布「書寫畫廊產業史獎學金」，鼓勵大專院校碩士生撰寫臺灣畫廊產業相關論文。 |
| | 2020 年 5 月 15 至 5 月 28 日，社團法人中華民國畫廊協會因應「嚴重特殊傳染性肺炎（新冠肺炎）」（COVID-19）疫情，將「2020 ART TAINAN 台南藝術博覽會」改為「2020 VARTAINAN」VR 線上藝術博覽會」。 |

（資料提供：社團法人中華民國畫廊協會、東之畫廊）

# Contents
## 目錄

# 摸索的價值：回顧台灣畫廊的胎化

◎陳長華

# 1960 年代畫廊出現

現代的畫廊在一般市街，主要是提供美術品展覽或買賣的商業場所。台灣在 1960 年代出現具有畫廊性質的裱畫店。根據謝里法在《日據時代台灣美術運動史》書中所寫：在北中南的街道可以看到兼賣佛像、佛堂對聯等的裱畫店。畫家到裱畫店裱畫，裱畫店因而形成了品賞、論藝或學藝的場所。像資深畫家林玉山祖父在家鄉嘉義米街所開的「風雅軒」、蒲添生家在同一條街上經營的「文錦」、台中市的「錦江堂」、「翠華堂」，以及台北大稻埕的「藝文社」、「糊塗齋」等都是。這些裱畫店往往將裱妥的畫掛起來，畫家也樂意把畫暫時留在裱畫店裡，這樣可能招來愛好者前往洽購。裱畫店不為畫家開畫展，不過以當時的文化環境看來，裱畫店展示美術品，似乎也具備了畫廊的部分功能。

二次大戰期間，部分從事西畫的台灣畫家雖然有贊助者提供精神及物質方面的扶持，但卻缺乏買賣的事實。畫家的作品涉及到交易時，通常發生在非公開的場合。即便是在裱畫店或美術材料店寄售也是低調進行。當時，極少畫家能靠賣畫維生；一些社會聞人或關心文化的商賈，以贊助者的角色請畫家畫像或塑

像，或購藏他們的作品，對於畫家的生活帶來了不少助力。不過，當時畫價沒有標準可言，購藏人當中雖然不乏眼光銳利的鑑賞家，帶著欣賞的心情從事藝品收藏；但也有些人買字畫是純粹的金援，或者是受到政治意識型態的驅使而為。因而在缺乏商業機制的美術品買賣氛圍下，畫家若要以畫易錢，其個人的社會資源和人際關係相當重要。

在畫廊普遍設立之前，除了裱畫店，一些美術社、美術材料行也扮演著畫廊的角色。另外，許多非營利性質的展覽場所和複合式空間，像 30 年代的台北公會堂（現在的中山堂）、樺山小學禮堂、教育會館（美國新聞處、美國文化中心的前身）、50 年代以後的台北中山堂、新公園省立博物館（今天的國立臺灣博物館）、新生報新聞大樓、國軍文藝活動中心、中美文經協會、德國文化中心、明星咖啡廳、美而廉餐廳、七星飯店天琴廳、台中圖書館、市議會、台中美國新聞處、孔雀咖啡廳等、台南的社教館、永福國小、台南美國新聞處、高雄美國新聞處等。這些舊日的展覽場所，在台灣早年參與推廣美術欣賞時，也都貢獻了力量。

台灣在 1960 年代才有畫廊出現。1962 年，聚寶盆

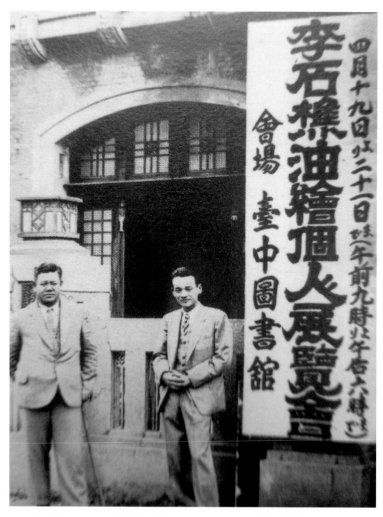

1940年李石樵在台中圖書館舉行油畫展和政治聞人、藝術贊助者楊肇嘉（左）展場合影。（圖版提供：藝術家雜誌社資料室）

畫廊在台北市中山北路 3 段設立，是台北最早成立的純粹畫廊，第一任主持人是宋卓敏，他聘請當時的教育部國際文教處處長、藝術家張隆延為顧問，顧客主

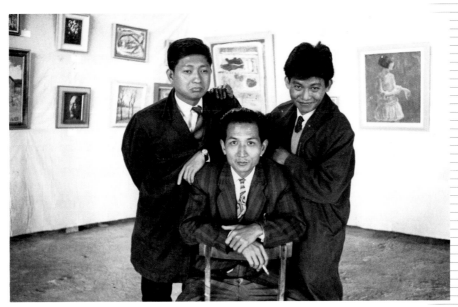

上圖：1963年林天瑞（右）在台中「南夜咖啡室」畫展，和畫家林之助（中）、攝影家柯錫杰合影。（圖版提供：藝術家雜誌社資料室）

下圖：1966年何肇衢在國軍文藝中心畫展會場與畫家鄭世璠（右）合影。（圖版提供：何肇衢）

上圖：1970年1月間，女星英格麗‧褒曼訪台時參觀藝術家畫廊，李錫奇為她介紹展品。（圖版提供：古月）

下圖：1960年第四屆「東方畫會展」，東方畫會成員「八大響馬」夏陽、吳昊、蕭勤、李元佳、歐陽文苑、霍剛、陳道明、蕭明賢攝於新生報新聞大樓展場。（圖版提供：藝術家雜誌社資料室）

1960年何肇衢在新生報新聞大樓展場留影。（圖版提供：何肇衢）

要是美軍顧問團人員及觀光客。開幕首展推出的陣容
有楊英風、劉國松、何肇衢、胡奇中、韓湘寧、陳道
明等，在開幕初期即面臨經營的壓力，後來由范崇德
接辦。為了維持正常性展覽，不得已只好兼賣民藝品
和蠟染畫。當時，在中山北路的藝品店也有代銷美術
品，藝品店又以觀光客為對象，和旅行社結合，導遊
帶團買畫可以抽三成佣金。在聚寶盆開幕後的隔年，

1967年賴傳鑑畫展在海天畫廊舉行。（圖版提供：藝術家雜誌社資料室）

台北西門鬧區的一棟大樓的 5 樓出現了海雲閣畫廊，由林書堯夫婦經營，另一家由徐文水經營的國際畫廊也在中山北路 3 段大同加油站附近成立。這兩家的歷史都很短暫。

1967 年左右，有幾家畫廊在台北市崛起。當年，文星書店的 2 樓設立了文星畫廊，海天印刷廠的負責人陳上典在中華路海天大樓成立海天畫廊。陳上典開畫廊原本帶有回饋社會的想法，一度還發行《海天藝術

畫刊》。但是，受阻於畫展的安排和繪畫市場過於平靜，最後還是走上休業之路。同一時期在台北中山北路 3 段出現凌雲畫廊，同樣為了生存，除了純粹繪畫展示，也兼賣蠟染畫等藝品，後因主持人任麟移居夏威夷而易人經營。

另外，位在凌雲畫廊附近、雙城街 18 巷 12 號 3 樓的藝術家畫廊，是由美國籍的華登夫人創立，採取畫家會員制，成立初期有會員近 90 人，第一批會員有李文漢、李錫奇、吳昊、席德進、林燕、多明尼加駐華大使兒子馬瑞奧等。當時其他畫廊賣畫一般抽取百分之 30 佣金，藝術家畫廊則抽百分之 10。展覽為了方便畫家在現場解說，只安排在週六及週日開放展出。畫廊除了提供展覽場所，同時經常舉辦座談會和幻燈欣賞。畫廊在第四任主持人前美新處處長太太艾威廉夫人時代，從雙城街遷到中山北路。台灣與美國斷交後，畫廊改由畫家管理。

## 龍門畫廊開啟東區畫廊街

1970 年代，台灣一般家庭習慣以風景或美女印刷圖片裝點牆面，有些經濟環境較好者則用掛氈做為居家的裝飾。在之前，許多非營利性質的展覽場所和複合式空間，甚至於咖啡店、餐廳等，在美術的欣賞和推

1973年江漢東畫展在藝術家畫廊舉行。主持人華登夫人在開幕茶會切蛋糕。圖右是朱為白、他身旁黃衣者是席德進。左起：文霽、林燕。他們都是當時的藝術家畫廊畫家會員。（圖版提供：陳敏紅）

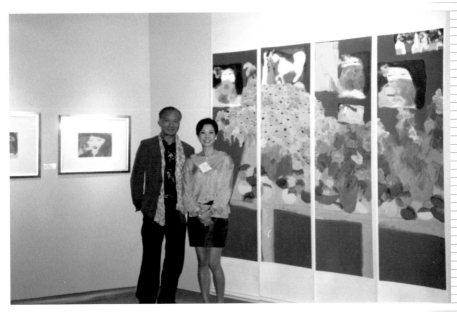

龍門畫廊舉辦「丁雄泉畫展」，丁雄泉和李亞俐於展場合影。

廣上也扮演替代的角色。70 年代之後，台灣的商業
畫廊陸續成立，漸漸有國人加入現代美術的購藏行
列。當時成立的畫廊有位在台北仁愛路 4 段的鴻霖
畫廊、臨近台北中山堂的中華藝廊、位在敦化南路梁
氏大廈的春秋畫廊等。鴻霖畫廊係鴻霖企業的關係企
業；中華藝廊由藝文界人士合夥經營，位在中華書城
3 樓，第一檔舉辦「藝術推到家庭」展覽活動，引起
「畫家出清存貨」的話題，該畫廊僅維持兩年；春秋
畫廊是企業家梁定齊的良士關係企業之一，由文星畫
廊原主持人阮日宣主持，佔地兩百多坪，有冷暖氣及
音響等現代化設備，畫廊內並設有咖啡雅座。

1979年的羅福畫廊。（圖版提供：藝術家雜誌社資料室）

1975年，由畫家楊興生創設的龍門畫廊在台北東區開業，注入了繪畫市場的新活力，也開啟東區的畫廊街濫觴，而後眾多畫廊在距離龍門不遠的阿波羅大廈，以及鄰近的新大樓誕生，甚至龍門本身也輾轉遷徙到忠孝東路3段的阿波羅大廈。1977年到1979年間，台北地區包括求美、太極、春之、版畫家、阿波羅、明生、前鋒、羅福等幾家畫廊成立，美術買賣的氛圍也在加速形塑。求美是由旅日企業家邱永漢經營，畫廊設計帶著日本情調，以展示台灣中南部畫家為主。太極畫廊主持人是邱泰夫和曾唯淑夫婦，他們

1979年的前鋒畫廊。（圖版提供：藝術家雜誌社資料室）

許深洲　洋蘭

# 許深洲畫展

九月七日（星期五）至十六日（星期日）

## 羅福畫廊

**Louvre Palace Art Gallery**

台北市中山北路二段四號之二（美而廉隔壁）

4-2, CHUNG SHAN N. RD, SEC2, TAIPEI, TAIWAN
TEL:5514326. 5118586

1979年9月羅福畫廊在《藝術家》雜誌刊登之許深洲畫展廣告。

光臨指教

（懇辭花籃、賀禮）

謹訂於中華民國六十七年四月二十二日（星期六）

為春之藝廊開幕，暨「中國當代名家邀請展」預展，

舉行慶祝茶會，敦請葉公超先生剪綵。

同時並於另室展示國畫、古董、民藝品、奇石、

奇木、山水盆景、盆栽等。　敬請

春之藝廊 謹訂

時間：下午二時至五時
地點：台北市光復南路二八六號B
國父紀念館旁邊

上圖：1980年阿波羅畫廊創辦人張金星（右）攝於阿波羅畫廊。（圖版提供：阿波羅畫廊）

下圖：1978年春之藝廊的開幕展請柬。

席德進的山水畫展。左起：席德進、張金星、楊英風，攝於阿波羅畫廊。（圖版提供：
阿波羅畫廊）

嘗試建立台灣繪畫市場的經紀制度，以此做為經營風
格。版畫家畫廊由畫家李錫奇和朱為白所創，是以版
畫為推廣對象。阿波羅畫廊的創辦人是張金星和劉煥
獻。明生畫廊的負責人黃宣彥本身是收藏家。另外，
位在台北開封街哥雅畫材店的哥雅畫廊、在中山北路
1 段中央大樓 7 樓的華明藝廊等也在同一時期開業。
在南台灣，由畫家李朝進創辦的朝雅畫廊在 1979 年
設立。這一個時期，正值台北都會中心東移，形成的
商圈帶動消費人潮，畫廊業者朝著東區匯集便看上這
一帶的優勢。

1979年8月前鋒畫廊在《藝術家》雜誌刊登之顧重光畫展廣告。

東之畫廊創辦人劉煥獻夫婦。

直到 1980 年代，行政院文化建設委員會成立，首開公部門對本土美術史料有系統的整理，策畫「年代美展」、「明清時代台灣書畫展」、「台灣地區美術發展回顧」等有關美術史蒐集和整理的展覽，同時有系統製作前輩美術家錄影帶，對台灣的美術史整理、畫廊策展方向、美術收藏等產生重要的影響。當時，商業畫廊更趨繁盛，以台北為例，包括「太極」、「龍門」、「長流」、「好望角」等各擅所長，其後「阿波羅」、「東之」、「版畫家」、「南畫廊」、「春之」等，定位清晰，蓬勃的展售藝術市場被看好，藝術市場也經重新分配，並以本土第一代老畫家作品為

## 劉國松告別太空畫展

12月30日（星期六）至
元月 7 日（星期日）

## 經紀畫家聯展

中華民國68年1月4日（星期四）
至1月30日（星期六）
星期日休息

一個東西南北人

龍門画廊
*LUNG MEN ART HOUSE*

忠孝東路四段177號　電　話：7813979
開放時間：每天上午10時～下午 7 時
每逢星期一休息

## 太極藝廊

地址：台北市松江路59號2樓
（長安東路口、光華橋東側）
電話：5219539

張義雄
沈哲哉
賴傳鑑　　作品經紀人
陳瑞福

陳列名家高水準作品。

元月 9 日（星期二）至
元月21日（星期日）

## 徐進良藝術香火展

中華民國68年1月4日（星期四）
至1月30日（星期六）
星期日休息

## 經紀畫家聯展

6

龍門畫廊和太極藝廊，1979年元月刊在《藝術家》雜誌的展覽廣告。

東之藝術／年度特展

# 前輩十二名畫家
# 巨作展 6月3日～26日

女德
陳進
膠彩畫

李梅樹　陳澄波　廖繼春　李石樵　李澤藩　林玉山
陳　　進　陳慧坤　楊三郎　葉火城　劉啓祥　顏水龍
〈依筆劃序〉

**東之畫廊**
**EAST GALLERY**

台北市忠孝東路四段218 4號阿波羅大廈(B棟八F)
8FL 218-4 CHUNG HSIAO E. RD., SEC. 4 TAIPEI
TAIWAN, R.O.C.　　TEL: (02)7119502・7527679

東之畫廊，1988年6月刊在《藝術家》雜誌的展覽廣告。

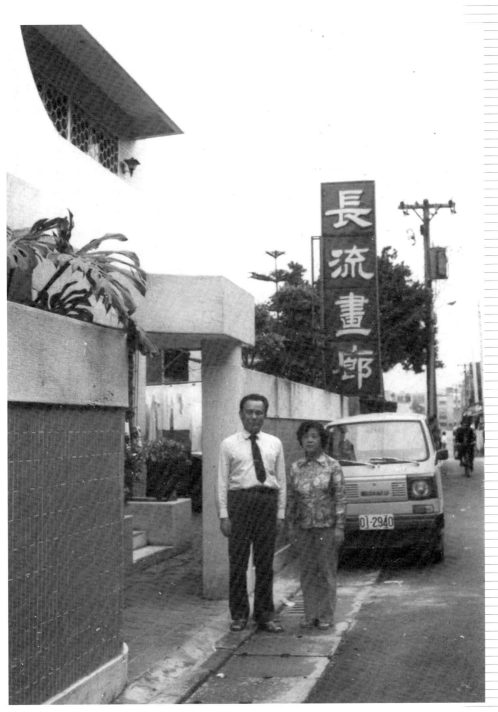

1978年黃鷗波夫婦攝於他於1973年協助黃承志創辦的長流畫廊。（圖版提供：長流畫廊）

主流。是時，台灣被許為「畫廊時代」。

## 成名畫家投入畫廊經營

70 年代末期以後的畫廊為因應尚未普遍的美術品消費者，展售的作品媒材類別採取多元化；除了有常態展示及主題企劃展的專業畫廊，台灣北中南部為數可觀的美術相關行業也兼作書畫買賣。這些商家不少是以「畫廊」、「藝廊」、「藝苑」、「美術社」、「書畫店」稱呼，經營項目根據他們的市招或文宣顯示，除了油畫、水墨、水彩等，還包括金石、畫框等。另有一些畫廊是從裱畫店、畫框店轉型或擴充，有的美術用品供應店家兼作美術品委託買賣，有的畫廊經營採取複合式，加入了販售咖啡餐飲，也有茶藝館增闢展示空間。甚至一些大型的百貨公司添設藝廊，或開放給畫商經營，或出租給畫家，或自行引進適合於本身顧客群的藝術品定期展出。

畫廊經營者的背景，是決定畫廊類型的主要因素之一。早年台灣有些成名畫家投入畫廊業經營，他們的主觀性比一般畫廊主持人強，理想較高，所主持的畫廊相對的也較能呈現風格。像李錫奇長年探究現代畫，他參與創設版畫家畫廊，以及後來的三原色藝術中心，都離不開以版畫及推廣現代畫強調畫廊的

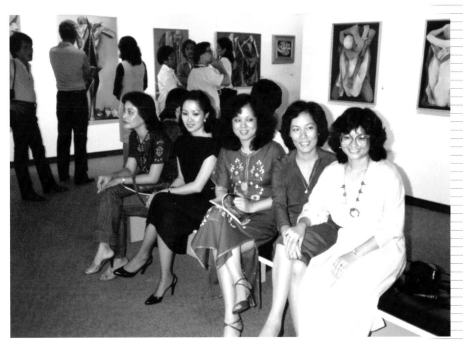

1979年版畫家畫廊舉辦華裔菲律賓畫家洪救國個展的開幕酒會。（圖版提供：古月）

類型。畫家楊興生創辦的龍門畫廊是以綜合類的現代畫為展售對象。張金星和劉煥獻皆出身美術科班；他們所主持的阿波羅，以及後來各立門戶的畫廊經營類別，也都是以西畫的油畫和水彩為主，並強調本土性。畫家從事畫廊經營理想性較高；但缺點是容易受制於對藝術作品的主觀想法。

70年代末、80年代台灣的商業畫廊，不全然是「一手包」畫家的作品展售；有的畫廊只是出租展場給畫家，向展覽畫家收取一定租金，有關畫家的買賣、收

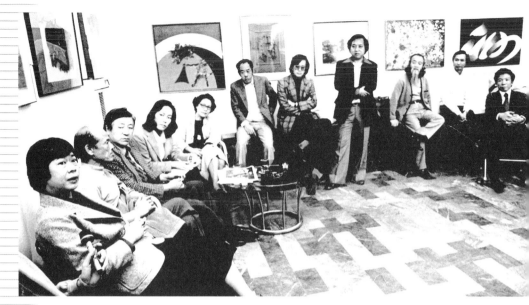

版畫家畫廊舉辦「藝文座談」，左起：陳若曦、陳庭詩、于還素、陳長華、薇薇夫人、吳昊、楊興生、李錫奇、張杰、羅門、何懷碩。（圖版提供：古月）

支則一概不管，至於佈置、宣傳等事宜皆由畫家自行處理，這種方式對可以賣畫的畫家而言，省去中間的抽成；但此類畫廊形同房東，無以建立風格。另有的畫廊出租場地，也兼辦一些展覽事務，費用向畫家請款或從賣畫所得抽成。也有畫廊完全主導畫家一切的展覽事務，同時本身也購藏，承擔的業務包括邀請畫家、策展、宣傳、促銷等，採抽取賣畫佣金或以畫家作品抵用等方式，這一類的畫廊通常較有規模、理想性也較高，相對的，風險也比其他以出租場地或選擇性服務的畫廊高。通常屬於展覽性的畫廊比較著重於

# 楊興生畫展

時間：八月二十四日（星期五）至九月二日（星期日）

## 龍門畫廊

台北市忠孝東路四段177號羅馬大廈二樓之1
TEL：7813979　7814398

1979年8月龍門畫廊在《藝術家》雜誌刊登之楊興生畫展廣告。

短期利益，因有展覽檔期的壓力，希望展品能盡快脫手；這一類畫廊多半是採抽成方式。另外，有的畫廊以買斷畫家作品的方式，對於資金較充裕的畫廊來說，適時買下可以保值或有前瞻性的作品，對後續的經營有獲得更多利潤的機會。

## 太極畫廊首開經紀制度

在繪畫市場的體系裡，畫廊經營者是在畫家（生產者）和消費者之間，扮演著仲介的角色。1977 年，邱泰夫、曾唯淑夫婦在台北市松江路一棟舊建築的 2 樓創設太極畫廊。邱泰夫以一圈外人身分進入繪畫相關行業，主要受到本土意識的催化。初成立的太極畫廊設有陶藝工作室，兼營工業陶品和純粹陶藝；但為時不到一年就專注於純畫廊的經營。為了維持畫廊的開支，邱泰夫繼續長年的股票經營。第 1 年畫廊虧了 100 多萬。雖然如此，他依然堅持初衷。而隨著活動頻繁，媒體宣傳密集，畫廊知名度漸漸打開。第 2 年，該畫廊開啟了台灣繪畫市場的經紀制度，第一位經紀畫家是張義雄。1978 年台灣和美國斷交，政治局勢的巨變，促使太極決心放手一搏。邱泰夫結束數十年的股票買賣，以處理房產和銀行貸款所得，買進了大批的畫作，同時在仁愛路圓環附近購屋做為畫廊

1979年12月春之藝廊在《藝術家》雜誌刊登之謝春德攝影展廣告。

1981年春之藝廊陳朝寶畫展開幕現場。

新址。遷移到台北東區的太極，除了推介台灣第一代
畫家作品，還將路線延續到第二代，甚至第三代的精
英。同時也首開先例，以近百萬經費為經紀畫家印製
精美的大畫冊。另外，也將活動延伸到台南、高雄等
地。邱泰夫的作為和理想，影響了一些企業界人士也
投入畫廊業。

1978 年，企業家陳逢椿邀集三位親朋共同投資，在
台北市的光復南路成立春之藝廊。他說：「門外漢投

版畫家畫廊一景。（圖版提供：古月）

身到這行業，我們的出發點純粹是一種奉獻，多年來
文化界一直抱怨得不到工商界支持，因為不以營利為
目的，所以毋須與任何畫廊競爭。」春之藝廊成立初
期所設定的經營方向，一方面為有成就的畫家舉辦較
具規模的展覽，一方面在於培養畫壇新秀。不過，打
響春之知名度的代表性活動，是台灣第一代畫家陳澄
波和洪瑞麟的展出。陳澄波的二二八受難者身分、洪
瑞麟的礦工背景，這兩項展覽在政治人物背書、媒體
報導下圓滿呈現。在戒嚴時代，藝術活動也可以被統

治者做為一種安撫，這是畫廊因所處時代而難得參與的經歷。

李錫奇以畫家身分經營畫廊前後有 12 年時間，其中以 1978 年和畫友朱為白在台北復興南路 1 段 285 號所設的版畫家畫廊最具特色。當 1960 年代台灣現代繪畫運動掀起一股力量時，「五月」和「東方」兩個畫會成為主要的推動團體；李錫奇就是東方畫會的成員之一，他個人從事版畫創作。當 1970 年代末期，台灣經濟大幅成長，社會建設大量增加時，他認為版畫最能配合現代建築的設計與裝潢，在藝術品中最適合國人的收藏能力。版畫家畫廊以展售國內外版畫作品為特色，對外並強調唯有到該畫廊，才能欣賞到最新和最現代的版畫。該畫廊在 1982 年因李錫奇應邀到香港講學而易人經營，1983 年結束。

除了畫家參與，在那個年代，畫廊的主持人有些身兼收藏家。他們從畫廊的消費者身分轉而為畫廊主持人，基本上對市場的情況已有一番了解，與顧客接觸時也有機會投入自我的心得體驗，甚至於原先的收藏都有可能成為獨家特色。明生畫廊的負責人黃宣彥即是收藏家出身，他旅日多年，畫廊的特色之一是提供了許多風靡東瀛的當代歐洲風格繪畫。寒舍主持人王定乾收藏骨董多年；以收藏家身分經營畫廊者還有紫

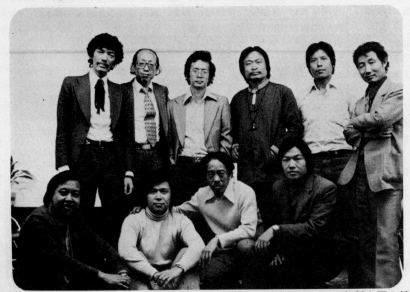

版畫家畫廊歡迎您光臨

朱李吳徐許陳陳楊楊謝
爲錫進正世興熾孝
白奇昊良成雄明生宏德
坤

版畫家
PRINTMAKERS
ART GALLERY
台北市復興南路一段285號
吉利大廈五樓/電話：7079424
5FL. 285 FU HSIN S. ROAD
SEC. 1 TAIPEI, TAIWAN, R. O. C.

# 第一接觸油畫特展

4 月 27 日（星期五）— 5 月 10 日（星期四）

每日上午十一時至下午六時歡迎參觀　地址・台北市復興南路一段285號吉利大廈5樓

1979年版畫家畫廊舉辦「第一類接觸油畫展」參展畫家合影。前排左起：李錫奇、徐進良、吳昊、楊熾宏。後排左起：許坤城、陳正雄、楊興生、謝孝德、陳世明、朱為白。（圖版提供：古月）

張萬傳旅歐美畫展

八月十六日（星期四）至三十一日（星期五）

開放時間：每天上午十時至下午五時，星期假日休息

台北市中山北路一段一四五號明生大樓地下樓

電話：五八一─○八五八‧五四一─二四二八

△墨西哥街景

▷魚　張萬傳作

1979年8月明生畫廊在《藝術家》雜誌刊登之張萬傳旅歐美畫展廣告。

孫明煌　淡水風光

# 孫明煌畫展 明生畫廊

九月五日至十五日　　　　　台北市中山北路一段145號明生大樓地下樓

（每日上午十時至下午五時三十分）電話：581-0858 • 541-2428

1979年9月明生畫廊在《藝術家》雜誌刊登之孫明煌畫展廣告。

藤廬的周渝、普及畫廊的李鍾祥醫師等。畫廊主持人另有部分出身設計界，例如首都藝術中心的蕭耀等。

畫家兼畫廊主持人最大的挑戰，是克服對藝術的主觀看法和對文化志向的理想性。畫家在商不全然能言商，面對創作被商品化時，難免產生不平衡和掙扎；這種心理狀態不會出現在以賺錢為目的的合資人身上。畫家身為畫廊主持人在促銷時的操作上，往往也要面對兩難取捨，是舉薦自己或將機會給其他創作者，即便在面對與自己創作理念相悖的畫家作品，因利潤所在，也要做一番屈服和調適。根據工業社會高度專業化的生產概念，任務的精細分工是推動經濟發展的關鍵；藝術商品化的分工，創作者與銷售者的工作應該區隔。國外的專業畫廊有明確的分工，且由經營者的職業文化所引導，早年台灣許多畫家參與畫廊經營，可以說是一種特殊的現象。

台灣的畫廊歷史開始於 70 年代，直到 80 年代，才有學成歸國的研究學者或旅外藝術家介紹國際藝術思潮。有關先進國家畫廊經營的介紹，主要刊在《藝術家》等美術專業雜誌上；業者在經營初期大半靠自我摸索，慢慢經營出自我風格。畫廊的展覽活動取向，很難脫離商業利益考量，當時，一般觀眾對具象的作品較能接受，畫廊安排展出自然考慮到作品的被接受

1991年陳長華在印象畫廊訪問畫家張萬傳。

度及賣相。台灣畫廊興起初期還沒有所謂的「策展人」出現；畫廊的主持人就形同策展人，事先邀約畫家舉行個展或安排群展。有些展覽事先設定有主題，有些則屬於綜合性的展示，或將多位畫家集合起來做一次發表會。一些懷抱著理想的畫廊在例行性展出之餘，不時也會策劃一些深度文化性的展出，目的在提升畫廊的品味和影響力。另有些展出是只展而不賣，主要在打開畫廊的知名度，它的條件是該展覽有足夠的宣傳點支撐，可以構成話題性，受媒體關注。當然在同時，業者也盤算藉機促銷非展場內的庫存作品或寄售物件。

1979年藝術家雜誌社舉辦台北畫廊主持人座談會，右起：阿波羅畫廊張金星、龍門畫廊楊興生、紀錄史文楣、太極畫廊曾唯淑、前鋒畫廊顧重光、明生畫廊黃宣彥、春之藝廊陳逢椿、藝術家畫廊李文漢、版畫家畫

## 早期買賣存在人情捧場

70年代末期的繪畫市場有起有落，畫價制度也未健全，大多數消費者看到的是「工料成本」，所以難免討價還價。業者在與消費者談買賣時，不全然能夠依照先進國家或國際拍賣市場「以質論價」的方式；以至於在行銷上就要仰賴權衡變通，尤其面對一些自有定見的資深畫家，業者就要有足夠的能耐和說服力，獲得畫家和消費者兩方信賴。畫廊買賣畫作為求計算方便，油畫以「號」、水墨以「才」、水彩以「開」計算。不過，這只是一般的參考標準，主要讓買賣時的主客雙方有一個談判的基本尺度；如果對象是作品

廊李錫奇、阿波羅畫廊劉煥獻、羅福畫廊黃廷輝。（圖版提供：藝術家雜誌社）

搶手的資深畫家或者暢銷畫家，則有可能將尺寸擺一邊而視作品論行情，這就充分反映出市場機制的不健全。

一般人的觀念裡，書畫是「無價」的，兼有欣賞和餽贈的使用功能，而且藝術也被認為是生活的點綴，很少人會認同用金錢購買美術品的必要性。資深畫家郭雪湖生前曾說，他年輕時，根本沒有買畫的風氣。有時替人畫一幅畫，人家送來一盒禮餅也就是回饋了。畫廊的出現，對畫家來說，開始了與社會消費階層交流的時代，創作不再是關在密室裡的產物，只要是在畫廊現身的作品都有了價碼。台灣畫廊普遍設立之

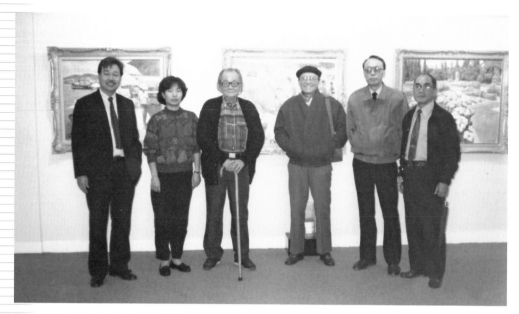

李石樵個展。李石樵（左三）攝於阿波羅畫廊。（圖版提供：阿波羅畫廊）

前，雖然有許多替代空間舉辦展覽並有銷售行為；不過早期公開展覽的美術品買賣，存在著人情捧場性質。早年以舉辦水墨畫展為主的台北中山堂畫廊，經常可以看到展品旁邊貼著紅色的訂購布條，有的同一件作品貼了好幾張。另外，美術品買賣以人情推銷的現象之一是，畫家手持民意代表的八行書到新開公司或企業推銷，一幅價錢從 3 千、5 千到 1 萬、2 萬不等。當時的銀行倉庫、醫院院長室很多的藏畫也都來自「強迫」買入。有的畫家出示「○○○立法委員用箋」上印有「為籌募慈善基金，捐出本人自己喜愛的

拙作，每幅〇〇元。請貴公司購買」文句的信函前往推銷作品，如此礙於人情而買帳的公家單位和知名企業，便成為那時代的藝術贊助者。

1970 年代到 1980 年代的畫廊胎化時期，一般畫家對畫廊所抱持的矜持，以及傳統文人不屑創作商品化的想法，使得畫廊較難以找到契合的畫家。當然，當時也因為畫廊產業未成氣候，整個社會還是趨於保守，畫家對畫廊的觀望與試探，縱使有心參與市場，仍要有一番心理調適期。在賣畫風氣未開，買畫也沒有普及時，一般的情況是畫家拿作品到畫廊寄賣，給畫廊抽成。70 年代末期或 80 年代，台灣繪畫市場的若干畫價是由畫家來決定。做為原創者，有的畫家認為「以尺寸」或以「年資」論價不宜；堅持以作品的自我滿意度，做為畫價的依歸。李石樵 1979 年出席藝術家雜誌社舉辦的一項有關畫家與畫廊的主題座談中說：「在畫廊要抽三成，假如以我在家賣畫的價格，加上三成下去，未免太貴。以日本畫廊來說，一流畫家抽一成已經很多了；但是對一位新出道的畫家來說，他本來賣不出畫，畫廊替他賣畫，這種情況下抽六成卻是合理的。」

70 年代畫家的作品價格還處於漫無標準狀態。1973 年台北的中華藝廊舉辦「書畫推進家庭運動」，作

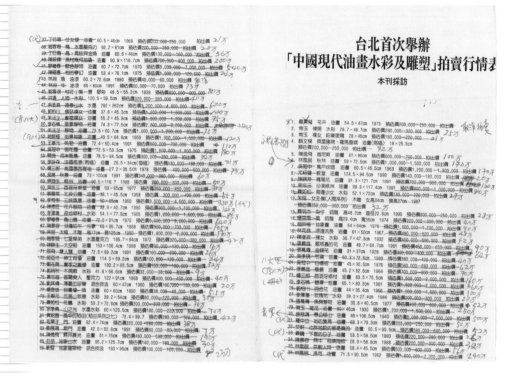

台北首次舉辦「中國現代油畫水彩及雕塑」拍賣行情表

品或裝裱或未裝裱，每幅賣價從 200 到 1000 元不等。1979 年間，資深畫家和二十多歲年輕畫家的標價相差有限，畫家作品的標價隨心所欲。一般成名畫家水墨每方尺 5000 到 10000 元，油畫一號 1000 到 2000 元，水彩對開 10000 元。在畫市不景氣時，有畫家在畫展時自行貼紅點，製造賣畫的氣氛；有些畫展賣畫是親友前去捧場，畫價並非符合市場之需求，另外有些是打折，妨礙到合理價錢的建立。

蘇富比公司首次在台灣舉辦「中國現代油畫水彩及雕塑拍賣會」現場。（圖版提供：藝術家雜誌社）

## 合理的畫價待建立

台灣在 60 年代開始有商業畫廊，70 年代末和 80 年代以後，畫廊普遍在北中南設立；但即便如此，對許多畫家來說，賣畫仍存在著許多非藝術專業所能解除的困惑，以及操作配合的問題。其中，最棘手的是因碰觸到交易而產生的價格訂定問題。以過去將美術品當做餽贈或應付索求的對待下，美術品一旦成為市場買賣的商品，在未建立價格標準時，價錢的訂定就成為畫家、畫廊和收藏者之間的拉鋸點。不論畫價的評

張義雄 沈哲哉
賴傳鑑 陳瑞福
作品經紀人

太極藝廊

**經紀畫家聯展**
3月1日（星期四）至3月15日（星期四）

**陳輝東油畫展**
3月17日（星期六）至
3月23日（星期五）

"船"與陳輝東及"裸女"

台北市松江路59號二樓
電話：5219539

慶祝美術節
　　太極藝廊遷新址

藝術家雜誌社
太極藝廊　　合辦

光復前台灣美術回顧展
3月25日（星期日）至
3月31日（星期日）

半世紀前台灣的畫壇…

新址　台北市仁愛路四段101號三樓之二
　　　萬代福大樓（遠東百貨公司對面）
電話　7811714

7

歡迎參觀

羅福畫廊

三月四日正式揭幕
陳道明
楊興生　聯展

負責人：黃廷輝
台北市中山北路二段四號之二
（美而廉隔壁）
TEL：5514326

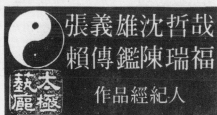

1979年3月太極畫廊遷新址，與藝術家雜誌社合辦「光復前台灣美術回顧展」， 以及該畫廊舉辦經紀畫家聯展的廣告。

斷如何，當畫廊的商業行為橫在畫家眼前，作品論價待估，讓一些畫家感到不自在，尤其碰到自己滿意的作品，面對賣或不賣的抉擇時，他們形容那種心情是「天人交戰」。但是，也有不少畫家抱持著「賣畫形同推廣」的想法，只要有機會則充分與畫廊配合，為銷售而畫，迎合因應消費者的口味，如此難免出現重複性的題材。類似為取悅顧客的作品，結果在市場退燒後也歸於沉寂。

70 年代末期或 80 年代，台灣繪畫市場的若干畫價是由畫家來決定。做為原創者，畫家對個人心血的投注度和滿意度最了解，因而有的畫家認為「以尺寸」或以「年資」論價不宜；堅持以作品的自我滿意度，做為畫價的依歸。然而，藝術創作者的主觀個人標準放諸四海則要受外在因素考驗，畫家對作品本身的滿意度只能做為消費市場訂價的考量條件之一。美術品的價錢論定需經過市場的洗禮。畫家的市場價格取決於買者，決定價格的多寡通常要考慮幾個因素，主要包括畫家的成就、畫家作品的材質、水準和數量、市場供需量、畫廊或經紀人的知名度、推廣所需要的開銷成本，以及經銷者所期望的利潤等。美術創作的價格需要靠交易流通，才能形成一個公認的價碼，也才能夠刺激將買畫當做投資的消費者。一般的拍賣雖然有估價或成交的價格參考，然而拍賣會反映市場行情有

一定的遊戲規則，需要把畫家一般公認的價碼、供需量、成就和前瞻性等一併列入考量。

畫廊和畫家的關係和一般買賣的委託銷售行為有別。歐美早年的畫廊取得畫家作品後，通常是等待收藏者進門挑選，慢慢地建立一套經營的策略，致力於找尋合適的畫家，就他們的作品風格擬定推廣的方式，包括市場調查、文宣策略、形象包裝以及相關檔案資料的建立等，為他們從事創作以外的事務，並以賣畫的收入抽取佣金，甚至在畫家進入銷售市場之前，提供他們生活費。這種形同分工的好處是畫家可以專心創作。畫廊經紀制度在台灣並未真正落實，畫家寧可遊走於畫廊之間，越多畫廊為他工作，賣畫也就越多。

早期台灣畫廊與畫家面對作品的委賣時，一般是靠默契，關係不穩定。後來較多採取的方式是畫廊找定幾位畫家後，有的固定按月給生活費，以此買斷若干作品、要求專屬畫家不得到其他畫廊展出，或需經同意才得展出、每年提供場地舉辦個展等。但是，經紀制度始終未能明確化。其原因包括了畫廊本身的信心問題，擔心與畫家簽經紀合約後無法達成應有的承諾、買斷的作品滯銷而積壓成本、事業網絡不足而無以達到促銷目標，以及畫家本身經不起束縛，受到利益驅使而作非專業性的私下賣畫行為等。

畫廊產業在社會成長的起伏中，其經營緊扣著社會經濟的消長、消費者的理財方式、畫家的創作方向，以及美術品以金錢論價的負面作用，這些都影響到對藝術本質的探討，甚至衝擊到美術史的定奪。另外，美術創作出現在市場，相較於表演藝術在市場，最大的不同在於表演藝術的演出場次有限，有的僅有一場或三兩場，對觀眾來說，一旦離開了演藝廳，就幾乎和演出脫離了關係；屬於視覺藝術類的美術，有一段公開展示的時間，觀者可以充分感受具體作品，除了展出時的欣賞，還可以購藏，並可透過二手市場或國際拍賣活動易手，或從交易中獲取增值的利潤。

## 平面媒體扮演美術欣賞橋梁

在 70 末期和 80 年代的台灣商業畫廊對媒體的依賴相當深。可以說，只要有展覽活動的畫廊，每一檔期若有媒體支持，展覽的成功是可期的。最能突顯媒體與畫廊互動的事例，應是資深畫家作品出土之後在市場造成的風浪，美術記者參與了這一場形同美術運動的盛會。資深畫家的生平、學習歷程與創作風格，隨著綿密的文字傳播而廣受人知。有些美術新聞甚至從平面媒體的藝文版面挪到焦點新聞版，以大篇幅的社會新聞處理方式呈現，在在呈現了文化產業進入了傳

媒時代的效能；不過，因為新聞報導的參與，也使得原本激烈的市場競爭出現了各種反應與批評。

台灣畫廊需要媒體配合，和整個社會發展的脈動有關，經濟茁壯的成績投射在民生上面，大眾追求以往所沒有的享樂奢求，為生活增加了一些驚喜和營養，使得畫廊、畫展或收藏吸引著游資在身的人；在資訊不足的情況下，許多人親近美術是透過媒體的報導。讀者從報面看畫，經過引導，進入畫廊欣賞真跡，才完成了完整的接近藝術過程。媒體在此年代受到畫廊與畫家的重視，視為展出活動的必要環節之一。當時媒體在美術欣賞方面，是兼做了「橋梁」和「櫥窗」，披露相關畫廊展出活動的圖文報導，提供讀者和美術作品初步的接觸。

台灣的畫廊興於 1970 年代。在美術館成立之前，畫廊雖難免因社會對它的商業屬性認定，遭致貶抑的對待，也有人認為它對創作者帶來一些負面的影響，但是，畫廊在一定程度上是具有指標性的。就畫家來說，畫廊是為畫家舉辦活動的工作者，因為畫廊與畫家的互動，畫家作品才得以完整發表，而透過相關的文字介紹與論述，成為美術發展的第一手資料。同時，畫廊的行銷讓畫家作品得以被收藏，或推薦給美術館，或被私人收藏。畫廊的成功經營模式在收藏

# 台灣畫廊邁向蓬勃的年代

### 過去三年　成長數量突飛猛進

**畫博覽會　系列報導**

### 第二市場興起　經營企業化仍待努力

記者陳長華／台北報導

藝術家雜誌會定今天在台北世貿中心開幕。根據
畫廊博覽會最新的問卷調查顯示，從一九九○年
至今的三年間，台灣畫廊的成長數量，遠超過了
過去三十年，百分之七十的畫廊在這段期間設立。

台灣地區畫廊的發展將近三十年，初期繪畫市
場的消費者，主要是駐台美軍和外籍人士，現階
段的收藏者則全面本地化。

藝術家雜誌日前發出兩百多分問卷，向全國各
地的畫廊提供資料，總共回收一百一十九分，分
南各地的畫廊，內容包括負責人、出資
人、成立時間、營業狀況、工作人員數和經營路
線等。

該雜誌發行人何政廣昨天表示，限於作業時間，
問卷調查的時間，設定於一九九一年七月到一九
九二年六月。同時顧及畫廊的商業機密，公開的
統計圖表只列舉與前一會計年度營業額比較的增
加率。

北、中、南三地的五十八家畫廊，提供藝術家
雜誌的資料顯示，有二十家的營業額超過新台幣
一千萬，其中有三家超過五千萬；營業額超過一
千五百萬營業額有九家。營業額超過一千五百萬
的畫廊集中在台北。

大陸畫曾經一度席捲台灣繪畫市場；但這一項
問卷提供有趣的現象，五十八家畫廊當中約六家
呈負成長，三家為零成長，呈零成長的畫廊多半
為經營大陸水墨畫者。

經常性舉辦展覽活動的畫廊，平均的成長率在
百分之二十上下；台北東區一家以經營西畫為主
的畫廊，從去年七月到今年六月的成長率高達百
分之一百五十。

台灣地區的畫廊經營路線以綜合的型態為大宗。

近年來，第二市場的形式興起，若干畫廊停止定
期展出活動，改為第二市場後，也達到百分之二
十以上的成長率。藝術家畫廊的問卷調查同時顯
示，台灣地區畫廊的經營仍未達企業化局面，工
作人員數以五六人居多。

▼畫廊博覽會定今天開幕，位於台北世貿
中心的展示場地於昨晚布置就緒。
記者程宣武／攝影

聯合報〈台灣畫廊邁向蓬勃的年代〉

聯合報 綜藝 第九版 星期四 中華民國七十五年八月二十一日

# 心路歷程

# 變！向孫悟空借辦法？

張萬傳／口述　陳長華／整理

↑張萬傳的油畫「家族」。

七十八歲的資深畫家張萬傳，從事創作五十多年，始終絕處心謀卑，追求畫藝更上層樓。他現在台北市普及繪畫市場舉行個展，公開的「家族」等作，為新階級的藝術心得。

我今年七十八歲，在藝術領域上還覺得自己是「嬰孩」。我的生活目的無非在完成一件一件的作品，每天提筆，心裡覺得幸福而充實。但周圍的環境，對我們有志於寫生的人來說，愈來愈困難了。不管在日本或在台灣，美好的風景逐漸為文明建築破壞，大自然的哀愁是這樣經由人工就流於庸俗；繪畫雖然「醜」，卻也有美惡的存在。前不久在日本看到許多畫，發現它們實在太美了，反而失去藝術真味。但這些漂亮庸俗，繪畫雖然「醜」，卻流於

最近我畫了一些關於山地同胞的作品，筆觸較過去自由，構圖處理也有些改變，朋友說我在「求變」了。

我個人認為，做一個東方畫家從事西洋畫，要變，談何容易啊！傳統的問題還沒有搞清楚，想要變也是走投無路。

繪畫的「變」，不是「畫面」的變，而是生活、思想的改變後引起的變。

當我年輕的時候，臉子大，不額一切的畫下去；年歲增加，臉子卻變小了。主要少年時見識少，不懂事，畏懼較少；如今，四處參觀美術館，研究他人的長處，個人的技巧磨練逐日強大，竟然不敢輕筆妄動！

年老的壞處是習性難改，黃圖最近我又到美國和日本走一趟。每一次我到美術館看名畫，愈看自己愈不敢畫，過去的人已經有

這樣高的成就，今人又如何超越呢？要「變」，看看向孫悟空借辦法是否行得通！

多少年來，我的作畫題材多半為人物、風景、魚或靜物。我喜歡從生活中找內容，比方每天不可少的鮮魚，從市場買回來，在

畫家顏水龍生前在畫廊接受陳長華訪問。

家、畫家或同業等方面也足以建立公信力，發揮影響力。

## 台灣美術史不可遺漏的角色

台灣在 60 年代脫離美國援助後，自我經營的經濟榮景、社會財富的累積造就了追求精神生活的消費群。70 年代，畫廊開始出現，帶動了國內收藏現代美術作品的風氣。80 年代，隨著行政院文化建設委員會的成立、政府解除戒嚴令及反對黨成立，在一股對本

1994年，「第二次紀念228台灣畫展」在南畫廊舉行時，畫家廖德政在他作品前與陳長華合影。（圖版提供：南畫廊）

土關懷回顧的全面開拓聲中，台灣美術的整理工作在官方和民間都有積極的作為。美術史的研究和相關報導無形中成為畫廊的「指南」；畫廊的展出，也形同畫家在美術史的活動之現場重現。成名的畫家當時有著若未被安排展覽檔期，一如在美術史缺席的想法。相對的，美術史研究這一段台灣美術發展過程，也要設法在畫廊展出的名單之外作一番追索，避免有所遺漏。

張義雄油畫個展

四月十四日（星期六）—四月二十日（星期五）太極藝廊

牛　40F　張義雄作

安平古厝　6F　沈哲哉作

經紀人太極藝廊

太極畫廊1979年4月在《藝術家》雜誌刊登之廣告。

70 年代，台灣商業畫廊逐漸出現。包括太極、春之、版畫家、阿波羅等畫廊都開始推出第一代畫家的展覽；隨著展覽的舉行，相關專業雜誌也製作了專輯，以文獻研究呈現這些畫家在美術史的活動資歷與創作理念。像 1975 年藝術家雜誌連載謝里法的《日據時代台灣美術運動史》、1979 年 3 月雄獅美術推出《台灣前輩美術家專輯》、藝術家雜誌與太極藝廊合辦「光復前台灣美術回顧展」，並配合製作專輯。除此之外，在 1978 與 1979 年間，前輩畫家像李石樵、楊三郎、陳澄波、陳夏雨、洪瑞麟等人也都在畫廊舉行個展。

隨著 70 年代末、80 年代畫家在畫廊舉行個展，畫廊傾力形塑美術史的造神或尋根，企圖重現歷史現場。當這些畫家零星地在畫廊展出，從大大小小畫廊準備的畫家年表、簡單的資料了解台灣美術發展，這些資料得以接續中斷的畫家活動紀錄，造就了美術史材料的軌跡。近年台灣美術研究成為顯學，當我們回顧前人所鋪陳的史料過程中，不能遺漏畫廊所扮演的穿針引線的重要角色。

在台灣美術發展鏈中，畫廊本來是和畫家、收藏家、美術館、藝評家等均攤角色分量，後來，隨著經濟的成長，引起了市場熱，且在美術館成立之前，畫廊角

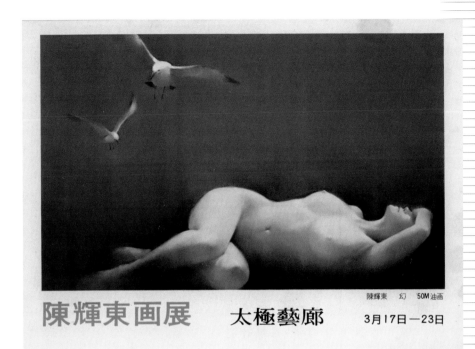

太極畫廊1979年在《藝術家》雜誌刊登之陳輝東畫展廣告。

色趨於壯大 ，在這個發展鏈呈現一支獨秀。當美術館時代形成，畫廊的指標性被美術館取代，形勢易位後，畫廊在發展鏈中與美術館分量相當，兩者平行發展，畫廊在商業形象的背後，確實存在著無限的文化功能。在經濟起飛、金錢至上的社會環境裡，它所扮演的應該不單是買賣或經紀，或者僅是服務畫家的角色而已。

70年代末本土第一代畫家紛紛出土，尤其是一些具備才華而長年幽居創作不倦的老畫家走到陽光下，接

當代中國女畫家

# 七四高齡不畏老　埋首作畫有陳進

陳長華／文　朱立熙／攝影

四十七年前，以一幅「合奏」入選日本美術競賽最高權威「帝展」的女畫家陳進，今年七十四歲了；但是她比年輕的畫者還要勤快：親手煮水膠，研調色料，畫精緻的花草和觀音圖像。

「這幾十年來，我沉默的作畫，也很少人知道我在作畫。最近市面的畫廊增多了，都來我開展覽，雜誌社也要介紹我。我一向希望的是自由自在的生活，沒有人捧場無所謂，自己欣賞，自己鼓勵也無妨！」

對於這位成名於少女時代的畫家來說，青春如夢；但是她每一個時代的每一張作品，都代表了她的真情和希望。當她頂着半白的頭髮，一雙眼睛，閃爍發光。她望這幅畫中不過廿七歲。她以她雍容華貴的姊姊為模特兒。「一人飾二角」，兩位畫中女人，一位彈琴，一位吹簫，中國旗袍打扮加上雅麗的珠飾，令人一見難忘。

陳進以這幅畫入選日本「帝展」，「台灣陳」的名字在競爭激烈的日本藝壇傳揚，各大新聞報紙以顯著的篇幅刊載，並以「台灣美人」形容陳進的畫。

翻着父親保存的剪報，陳進忽然想起一段往事：「啊，不是妳來訪問，我不會記起來。當初我在日本讀書，作品得獎後，記者來訪問，把我新竹香山的住址都寫了，有一個騙子竟然根據地址打電報給我父親，騙去兩百塊錢。五十年前的兩百塊錢，數目很大嘍！」

陳進出生在新竹香山一個富裕的家庭。她讀香山國校時便對畫畫有興趣，到台北讀「第三高女」時，獲得了美術老師鄉原先生的賞識，鄉原建議她畢業後前往日本深造藝術。

於是，她進了現在的東京女子美術大學，並接受日本名畫家松林桂月、伊東深水等指導。她從「合奏」、「帝展」和「日展」，作品以人物畫為主，多半描寫中國名畫家...

陳進在她畫室裏接受訪問

女性溫婉和台灣山地少女的純情。

陳進從日本學成後，曾經在屏東女校擔任三年教職，為了深入研究，光復初期曾在台北市的中山堂，舉行她有生以來首次個展。民國四十七年在台北市的中山堂，舉行她有生以來首次個展。但直到今天都沒有系統性的再度公開。

目前擔任全省美展評議委員的陳進，平日深居簡出，她和老伴蕭先生兩人住在話大的一層樓裏，他們的住處的一部份，開闢為「陳進美術館」，這位畫家朝夕盤桓的地方。

陳進說，她的公子二人在美國聖安東尼，思兒心切，她和蕭先生每年都去探望，前不久她在聖安東尼的住處選設了一個畫室。

「在美國，我也出去寫生。我不懂英語，只聽畫。」她笑咪咪說。

「我畫一張畫，花費的時間相當長，往往着着那一段時候，再拿出來考慮。時代進步了，我也隨時在研究用那一種方式畫最好，光用線條來表現。」

先完成了台北市法光寺十幅釋迦壁畫，另外作一連串觀音，白色衣褶，全靠細描線條表現，和她早年畫的古裝觀音，有異曲同工之妙。最近，她也試畫現代衣服的觀音，張掛她各種不同題材的作品。

從民國五十六年開始，陳進作了不少佛教人物畫，首先完成了台北市法光寺十幅釋迦壁畫...

在「陳進美術館」裏，可以看到七十四歲的陳進不時和她新近在美國的風景寫生，和四十多年前舊作「合奏」同列的古香等佛像。

「我畫一張畫，花的時間...」她也出去寫生。

晚近找追求的目標是如何把色彩減到最少，光用線條來表現。

如果歲月能夠倒流，這位資深的女畫家說：「我也是會選擇作畫這一途！」

聯合報〈七四高齡不畏老　埋首作畫有陳進〉

聯合報〈李梅樹的藝術人生〉

受社會的尊重和應有的掌聲，商業畫廊的出力功不可沒。資深畫家重站上畫壇舞台，畫廊推出的前輩畫家個展、回顧展或遺作展，無不受到重視，當時有台灣美術史的研究著述在專業雜誌以相當篇幅登載，媒體也熱烈參與了有關前輩畫家的創作與生活報導，加上官方主導或與民間合辦相關的大型展出，都有助於確定畫廊所從事的指標性工作。特別是沒沒無聞的優秀老畫家的出土，對其個人來說是重新得到肯定；對台灣美術史來說，他們的出土等於填補了歷史的一面斷

缺，也提供了更完整的文化發展資料。更重要的是，過去畫家的成就靠公辦美展與政治力承認；承接 70 年代、80 年代的畫廊則是以經濟角色，爭取到文化上的發言權。

畫廊雖然屬於營利事業；基本仍脫離不了「文化服務業」的性質。80 年代的畫廊似乎是最不仰賴政府的文化服務業。可以説，因為有 70 年代的畫廊胎化優質一面，經歷了繪畫市場「改變體質」的良性過程，才能促成 80 年代政府經營出來的制度，使得長年沉浸於創作的畫家獲得到社會尊重。當畫家的地位被釐清了，順勢帶給畫廊良好的買賣環境，隨之拓展商機，創造利益，也就指日可待。

## 參考資料

· 謝里法，〈從裱畫店藝術走向畫會藝術〉，《日據時代台灣美術運動史》，臺北市：藝術家出版社，1995。
· 黃才郎，〈台灣珍藏——社會力與藝術願景的結合〉，《台灣珍藏展目錄》，臺北市：臺北市立美術館，2001。
· 邱泰夫，〈血汗三年話太極〉，臺北市：藝術家雜誌，1980。
· 蕭瓊瑞，〈李錫奇與台灣美術的畫廊時代—80年代台灣現代藝術發展切面〉，《歷史·本位·李錫奇》，臺北市：賢志文教基金會，

# 作者簡介

## 陳長華

國立臺北藝術大學藝術管理學碩士。
曾任《聯合報》記者1969-2004、
國立臺北藝術大學兼任講師2004-2006等職。

**著作**

《台灣現代美術大系──抒情印象繪畫》2004
《家庭美術館──童心・創意・劉興欽》2012
《家庭美術館──寫景・抒情・何肇衢》2013
《家庭美術館──綺麗・寫實・陳輝東》2017
《家庭美術館──浪漫・夢境・許武勇》2018

2001。

・陳建北，〈台灣的畫廊轉型試探〉，臺北市：藝術家雜誌，1992。

・訪問黃宣彥、楊興生，臺北市：陳長華，1979。

・訪問郭雪湖，臺北市：陳長華，1987。

・訪問李錫奇、何政廣、顧重光、張金星、劉煥獻、林復南、黃才郎，
　臺北市：陳長華，2002。

# 臺灣畫廊產業史年表

## 1960～1980

1960
1967
1969
1970
1971
1972
1973
1974
1975
1976
1977
1978
1979
1980

# 凡例

一、本期年表以紀錄 1960-1980 年之臺灣畫廊的活
　　動事件為主，包括畫廊的起迄時間、地址與搬
　　遷，以及舉辦和參加的展覽等活動。

二、收錄標準：須符合以下至少三項條件之畫廊，其
　　活動事件才可收錄。

　　1. 有固定展覽空間。

　　2. 每年固定 1 檔以上展覽。

　　3. 與公部門有合作展覽。

　　4. 有商業登記。

　　5. 有廣告刊登之行為。

　　6. 有從事商業行為。

三、年表格式

　　1. 年表以年代、事件描述、資料來源三個欄位呈
　　　現。

　　2. 以年代時間發生時間軸為排序。

　　3. 事件描述格式：

　　　（1）「時間」，「地點」舉辦／發生「活動」。

　　　（2）時間以阿拉伯數字書寫，「.」分隔年、
　　　　　月、日。

（3）因資料本身的限制，會有缺少月或日的情形發生。

（4）包括年代時間，作品件數、人數與地址等皆使用阿拉伯數字。

（5）收錄事件盡量依照原文記載，並主要以中性辭彙去描述。但如遇同一事件出現時間前後矛盾，與展覽名稱出現差異等狀況，原則以最後消息為主。

（6）同一人名在原資料如出現別號等情況，基本上以一種名字，或是以括號補充的形式以方便閱讀。

（7）如為畫廊之分公司所辦活動，事件描述中會直接標示分公司地點。

4. 資料來源：

（1）畫廊與舉辦者自行提供。

（2）專書、期刊雜誌、網路資料、廣告刊登之資料蒐集，尤其以《雄獅美術》與《藝術家》刊登之藝訊為主。

| 年代 | 事件 | 資料來源 |
|---|---|---|
| 1960 | 鄭崇熹創辦「台陽美術社」，地址於台北市博愛路 14 號。 | 台陽畫廊 |
| 1967 | 因房東改建，台陽美術社暫時由「台北市博愛路 14 號」遷至「西門町中華商場」。 | 台陽畫廊 |
| 1969 | 房東改建完畢，台陽美術社遷回台北市博愛路 14 號繼續營業，並更名為「台陽畫廊」。 | 台陽畫廊 |
| 1970 | 葉銘勳創立「飛元畫廊」。 | 《中國文物世界》，147 期（1997.11），頁 118-126。 |
| 1971 | 4. 春秋藝廊舉辦「郭博修水彩畫展」，展出 72 幅新作。 | 《雄獅美術》1971.05 |
| | 4.12 - 4.18 聚寶盆畫廊舉辦「葉港、楊漢宗畫展」。 | 《雄獅美術》1971.05 |
| | 4.17 - 4.27 凌雲畫廊舉辦「水墨畫聯展」，展出文霽、李文漢、何懷碩、胡念祖、孫瑛、劉國松等人作品。 | 《雄獅美術》1971.05 |
| | 4.21 - 4.30 聚寶盆畫廊舉辦「李建中個展」。 | 《雄獅美術》1971.05 |
| | 6. 藝術家畫廊舉辦「文霽個展」，展出 20 餘件水墨作品。 | 《雄獅美術》1971.07 |
| | 6. 凌雲畫廊舉辦「葉嫩晴首次個展」。 | 《雄獅美術》1971.07 |
| | 6.1 - 6.15 春秋藝廊舉辦「當代西畫聯展」，展出油畫、版畫、水彩等數十件作品。 | 《雄獅美術》1971.07 |
| | 6.3 - 6.7 精工畫廊舉辦「莊崑榮個展」。 | 《雄獅美術》1971.07 |
| | 6.11 - 6.13 精工畫廊舉辦「復興商工設計展」。 | 《雄獅美術》1971.07 |
| | 6.17 - 6.20 精工畫廊舉辦「陳欽明畫展」。 | 《雄獅美術》1971.07 |
| | 6.24 - 6.27 精工畫廊舉辦「徐麗基油畫展」。 | 《雄獅美術》1971.07 |
| | 6.26 - 7.7 凌雲畫廊舉辦「現代人物畫展」，展出劉其偉、李德、席德進、何懷碩、林惺嶽等人作品。 | 《雄獅美術》1971.08 |

| 年代 | 事件 | 資料來源 |
|---|---|---|
| 1971 | 7. 春秋藝廊舉辦「張杰水彩畫個展」。 | 《雄獅美術》1971.08 |
| | 7.10 - 7.19 凌雲畫廊舉辦「五月畫展」，展出洪嫻、馮鍾睿、陳庭詩、劉國松等人，餘 50 幅作品。 | 《雄獅美術》1971.08 |
| | 7.16 - 7.31 春秋藝廊舉辦「上上畫會作品展」。 | 《雄獅美術》1971.09 |
| | 8.1 陳逸松籌辦的「二十一世紀畫廊」開幕，地址於「台北市松江路 162 號之 2」。 | 《雄獅美術》1971.09 |
| | 8.1 - 8.14 二十一世紀畫廊舉辦開幕展「李石樵個展」。 | 《雄獅美術》1971.09 |
| | 8.2 - 8.14 春秋藝廊舉辦「張和之個展」。 | 《雄獅美術》1971.09 |
| | 8.2 - 8.14 春秋藝廊舉辦「日本名家書畫展」，展出 80 餘幅包括江戶、明治、大正、昭和 4 個時代的名家作品。 | 《雄獅美術》1971.09 |
| | 9. 凌雲畫廊舉辦「陳庭詩水墨畫初展」。 | 《雄獅美術》1971.10 |
| | 9.18 - 9.27 凌雲畫廊舉辦「祝祥個人展」。 | 《雄獅美術》1971.10 |
| | 10. 精工畫廊舉辦「賈方元畫展」，展出 30 多件作品。 | 《雄獅美術》1971.11 |
| | 10. 精工畫廊舉辦「鄒瑞生蠟染畫展」。 | 《雄獅美術》1971.12 |
| | 10.2 - 10.3 歐福來畫室於台灣新聞報畫廊舉行「歐福來畫室兒童畫展」。 | 《雄獅美術》1971.11 |
| | 11. 藝術家畫廊舉行「李錫奇的版畫、陶瓷」個展。 | 《雄獅美術》1972.01 |
| | 11. 凌雲畫廊舉辦「國畫名家近作選展」。 | 《雄獅美術》1971.12 |
| | 11.2 - 11.9 聚寶盆畫廊舉辦「劉銘指畫展」。 | 《雄獅美術》1971.12 |
| | 11.11 - 11.21 聚寶盆畫廊舉辦「席德進近作展」。 | 《雄獅美術》1971.11 |
| | 12. 藝術家畫廊舉行「李文漢個人畫展」。 | 《雄獅美術》1972.01 |
| | 12. 聚寶盆畫廊舉行「世紀美術協會年展」，展出蔡蔭堂、陳銀輝、吳隆榮、李薦宏、潘朝森、孫明煌等人作品。 | 《雄獅美術》1972.02 |

| 年代 | 事件 | 資料來源 |
|---|---|---|
| 1971 | 12.1 - 12.15 春秋藝廊舉辦「莊喆個人畫展」。 | 《雄獅美術》1971.12 |
| | 12.29 - 1972.1.11 聚寶盆畫廊舉辦「吳昊版畫展」。 | 《雄獅美術》1971.12 |
| 1972 | 1. 凌雲畫廊舉辦「巴西畫家歐泰若（Lulz S.OTORO）畫展」。 | 《雄獅美術》1972.02 |
| | 1.11 - 1.21 中華藝廊舉行「中國書畫向家庭推進運動大展」，展出季康、林玉山、姚夢谷、胡克敏、孫雲生、馬壽華、范伯洪、高逸鴻、陶壽伯、陳丹誠、陳雋甫、陳子和、黃君璧、葉公超、傅狷夫、張穀年、喻仲林、程柳、劉延濤、劉太希等人作品。 | 《雄獅美術》1973.01 |
| | 1.15 藝術家畫廊舉辦「第十四屆現代版畫會展覽」，展出陳庭詩、李錫奇、吳昊、朱為白、梁奕焚、黃志超、楚戈、鐘俊雄、廖修平、謝理發、秦松、沈靜倩、蕭勤、何仁謙、張義、文樓、韓志勳、楊駱明等人作品。 | 《雄獅美術》1972.02 |
| | 3. 七星飯店天琴廳舉辦「洪俊河畫展」。 | 《雄獅美術》1972.04 |
| | 3.1 - 3.30 哥倫比亞咖啡館舉辦「席德進畫展」，地址於台北市中山北路二段 40 號之 1。 | 《雄獅美術》1972.04 |
| | 4.15 - 4.30 春秋藝廊舉辦「陳慕川臘染畫展」。 | 《雄獅美術》1972.04 |
| | 5. 精工畫廊舉辦「高燦興雕塑展」。 | 《雄獅美術》1972.06 |
| | 5.6 - 5.15 凌雲畫廊舉辦「高山嵐畫展」。 | 《雄獅美術》1972.06 |
| | 5.16 - 5.31 春秋藝廊舉行「第四屆南部現代美展」，展出莊世和、曾培堯、陳泰元、黃明韶、陳輝東、劉文三、鄭春雄、李朝進、郭滿雄、蘇宗顯、羅清雲等人作品。 | 《雄獅美術》1972.05、《雄獅美術》1972.09 |
| | 6.2 春秋藝廊舉辦「陳其茂版畫展」，為期兩週。 | 《雄獅美術》1972.06 |
| | 6.2 - 6.4 台灣新聞報畫廊舉行「第十二屆創型美術展覽會」，展出莊世和、王金柱、王萬梓、張臨灣、莊正國、陳相明、唐子發、莊慶華、鄭彰介、陳甲上、鍾照彥、林有涔、李洸洋等新造形美術協會會員作品。 | 《雄獅美術》1972.07 |

| 年代 | 事件 | 資料來源 |
|---|---|---|
| 1972 | 6.3 - 6.14 凌雲畫廊舉行「藍清輝水彩畫展」。 | 《雄獅美術》1972.07 |
| | 7. 凌雲畫廊展出「胡笳水彩畫展」。 | 《雄獅美術》1972.08 |
| | 7. 哥倫比亞咖啡館舉辦、南非共和國駐台領事提供之「南非藝展」。 | 《雄獅美術》1972.07 |
| | 7.1 - 7.12 凌雲畫廊展出「喻仲林個展」。 | 《雄獅美術》1972.08 |
| | 7.6 - 7.15 春秋藝廊舉行「傅良圃攝影展」。 | 《雄獅美術》1972.08 |
| | 7.15 藝術家畫廊展出「陳庭詩版畫水墨雕塑個展」。 | 《雄獅美術》1972.08 |
| | 7.29 - 8.5 藝術家畫廊展出「吳昊現代版畫展」。 | 《雄獅美術》1972.09 |
| | 8.8 - 8.24 糖塔畫廊展出「吳炫三油畫展」，地址於台北市林森北路 85 巷 16 號。 | 《雄獅美術》1972.09 |
| | 9. 凌雲畫廊展出「廖修平版畫展」。 | 《雄獅美術》1972.10 |
| | 9. 凌雲畫廊舉行「侯翠杏、林美珠小姐繪畫聯合展」。 | 《雄獅美術》1972.10 |
| | 9. 黎明文化中心舉行「鎸拓藝術展覽」。 | 《雄獅美術》1972.10 |
| | 9.1 - 9.30 七星大飯店天琴廳舉行「康天旺油畫個展」。 | 《雄獅美術》1972.09 |
| | 9.9 - 9.17 藝術家畫廊舉行「吳學讓現代國畫展」。 | 《雄獅美術》1972.10 |
| | 10. 春秋藝廊「陳庭詩版畫個展」。 | 《雄獅美術》1972.11 |
| | 10. 七星飯店天琴廳舉行「李健華畫展」。 | 《雄獅美術》1972.11 |
| | 10.5 - 10.11 台灣新聞報畫廊舉行「陳瑞福個人畫展」。 | 《雄獅美術》1972.10 |
| | 10.21 - 11.2 鴻霖畫廊舉行「中國現代版畫家聯展」，展出朱為白、吳昊、李錫奇、周瑛、林燕、梁奕焚、陳庭詩、楊英風等人作品。 | 《雄獅美術》1972.12 |
| | 11. 膠彩畫家黃鷗波與其公子黃承志籌設「長流畫廊」。 | 長流畫廊 |

| 年代 | 事件 | 資料來源 |
|---|---|---|
| 1972 | 11.4 - 11.12 藝術家畫廊舉行「席德進個展」。 | 《雄獅美術》1972.11 |
| | 11.4 - 11.26 糖塔畫廊舉行「潘朝森近作展」。 | 《雄獅美術》1972.11 |
| | 11.5 - 11.12 精工畫廊舉行「變形蟲觀念展」，展出謝義鎗、吳進生、陳翰平、楊國台、霍鵬程等人作品。 | 《雄獅美術》1972.12 |
| | 11.12 - 11.15 台灣新聞報畫廊舉行「莊喆、陳庭詩、劉文三、李朝進、黃明韶、朱沉冬、林榮德近作聯展」。 | 《雄獅美術》1972.11 |
| | 12.23 - 12.25 台灣新聞報畫廊舉行「黃光男個展」。 | 《雄獅美術》1973.01、《雄獅美術》1973.02 |
| 1973 | 黃啟發成立「萬應藝廊」。 | 〈臺灣畫廊導覽〉，《中國文物世界》，147期（1997.11），頁118-126。 |
| | 1.1 - 1.15 中華民國畫學會在黎明文化中心舉行「當代國畫名家作品邀請聯展」。 | 《雄獅美術》1973.01 |
| | 2. 中華藝廊舉行「全國水彩畫會展覽」，展出王藍、馬白水、席德進、劉其偉、張杰、何肇衢、文霽、陳陽春、鄧國清、孫瑛、鄭國恩、徐樂芹等數十人作品。 | 《雄獅美術》1973.03 |
| | 3.3 藝術家畫廊舉行「李錫奇現代版畫展」。 | 《雄獅美術》1973.04 |
| | 3.14 - 3.28 鴻霖畫廊舉行「陳慕川、賈方元聯展」。 | 《雄獅美術》1973.03 |
| | 3.17 - 3.18 台灣新聞報畫廊舉行「張學逸董漢欽雙人油畫展」。 | 《雄獅美術》1973.05 |
| | 3.25 - 3.30 台灣新聞報畫廊、大新百貨公司畫廊舉行「第3屆高雄美術協會年展」。 | 《雄獅美術》1973.05 |
| | 3.31 - 4.2 台灣新聞報畫廊舉行「洪根深首次個展」。 | 《雄獅美術》1973.04 |
| | 4. 台灣新聞報畫廊舉行「謝茂樹個展」。 | 《雄獅美術》1973.05 |
| | 4. 鴻霖畫廊舉行「劉文三畫展」。 | 《雄獅美術》1973.05 |

| 年代 | 事件 | 資料來源 |
|---|---|---|
| | 4.1 黃鷗波與黃承志成立「長流畫廊」，地址於「台北市大安區金山南路二段 12 號」。 | 長流畫廊 |
| | 4.14 - 4.16 台灣新聞報畫廊舉行「後起者畫展」，展出江英三、黃河芬、張淑貞、鄭光惠、黃彬嘉、蘇志惠、郭百富、李健華、盧瑞隆、張簡騰芳、戴宏輝、簡大崇、張惠人、林忠州、許華山、林廖宏、黃炳煌、盧福財、李義經、陳進坤、陳國楨、戴新榮等人作品。 | 《雄獅美術》1973.04 |
| | 4.14 - 4.28 凌雲畫廊舉行「劉良佑個展」。 | 《雄獅美術》1973.05 |
| | 4.28 - 5.1 台灣新聞報畫廊舉行「劉文三畫展」。 | 《雄獅美術》1973.05 |
| | 5. 藝術家畫廊舉行「吳昊版畫個展」。 | 《雄獅美術》1973.06 |
| | 5.-6.3 藝術家畫廊舉行「文霽水墨畫個展」。 | 《雄獅美術》1973.06 |
| | 5.11 - 5.13 台灣新聞報畫廊舉行「第 13 屆創型美展」。 | 《雄獅美術》1973.05 |
| 1973 | 5.23 - 5.24 台灣新聞報畫廊及高雄學苑舉行「中國文化學院美術系度應屆畢業生之畢業巡迴美展」。 | 《雄獅美術》1973.05 |
| | 5.23 - 6.5 鴻霖畫廊舉行「廖修平油畫展」。 | 《雄獅美術》1973.06 |
| | 5.29 中華藝廊舉行「雕塑藝術及雕塑教育座談會」。 | 《雄獅美術》1973.07 |
| | 6. 中華藝廊舉行「視覺藝術羣」首次展覽，展出周棟國、胡永、凌明聲、郭英聲、張國雄、張照堂、莊靈、龍思良等 16 人作品。 | 《雄獅美術》1973.07 |
| | 6.1 - 6.3 友聯美術會主辦的「第 6 次友聯美展」於台灣新聞報畫廊，展出謝茂樹、貢經渝、柳君朔、霍玉芝、吳露芳、趙國昌、楊志芳、薛清茂、許耀智等人作品。 | 《雄獅美術》1973.07 |
| | 6.2 - 6.10 凌雲畫廊舉行「董陽孜個人書法展」。 | 《雄獅美術》1973.07 |
| | 6.5 - 6.14 高雄市美術協會舉行「家庭畫展」於台灣新聞報畫廊，展出馬白水、施翠峰、蔡草如、王藍、劉其偉、席德進、孫瑛等 30 多位作品。 | 《雄獅美術》1973.07 |

| 年代 | 事件 | 資料來源 |
|---|---|---|
| 1973 | 6.16 - 6.29 聚寶盆畫廊舉行「5月畫展」，展出陳庭詩、馮鍾睿、劉國松、胡奇中、洪嫻等人作品。 | 《雄獅美術》1973.07 |
| | 6.21 - 6.24 台灣新聞報畫廊舉行「朱沉冬個展」。 | 《雄獅美術》1973.06 |
| | 6.22 - 6.28 黎明文化中心展出「台北市62年度兒童寫生比賽」優勝作品。 | 《雄獅美術》1973.08 |
| | 7.2 - 7.17 鴻霖畫廊舉行「劉庸水墨個展」。 | 《雄獅美術》1973.08 |
| | 7.7 - 7.20 凌雲畫廊舉行「程延平個展」。 | 《雄獅美術》1973.07 |
| | 7.7 - 8.5 中華藝廊舉行「世界裝飾畫及音響展」。 | 《雄獅美術》1973.08 |
| | 7.18 - 7.31 鴻霖畫廊舉行「國畫聯展」，展出江兆申、歐豪年、林玉山、喻仲林、陳丹誠、何懷碩、李奇茂等人作品。 | 《雄獅美術》1973.09 |
| | 7.25 - 8. 七星飯店天琴廳舉行「施學溫油畫個展」。 | 《雄獅美術》1973.09 |
| | 8. - 9.4 鴻霖畫廊舉行「張炳南油畫個展」。 | 《雄獅美術》1973.09 |
| | 8.1 - 8.14 鴻霖畫廊舉行「席德進畫展」。 | 《雄獅美術》1973.08 |
| | 8.15 - 8.19 台灣新聞報畫廊舉行「十人畫展」，展出劉啟祥、張啟華、施亮、詹浮雲、詹益秀、曹根等人作品。 | 《雄獅美術》1973.09 |
| | 8.25 - 9.2 藝術家畫廊舉行「陳庭詩版畫、水墨畫個展」。 | 《雄獅美術》1973.10 |
| | 8.25 - 8.29 台灣新聞報畫廊舉行第6屆「十人畫展」，展出劉啟祥、張啟華、施亮、詹浮雲、王五謝、曹根、張金發、詹益秀、黃惠穆、陳瑞福、陳壽彝、詹清水、劉耿一、曾得標、曾焿媄、黃守正、薛清茂等人作品。 | 《雄獅美術》1973.08 |
| | 9. 藝術家畫廊舉行「吳學讓畫展」。 | 《雄獅美術》1973.11 |
| | 9. 精工畫廊舉行「台灣風景畫展」，展出劉其偉、陳陽春、孫瑛等人作品。 | 《雄獅美術》1973.10 |

| 年代 | 事件 | 資料來源 |
|---|---|---|
| 1973 | 9. 睦洋藝廊舉行「第 8 屆亞美台北展」，展出沈哲哉、李建中、施翠峯、徐樂芹、梁丹丰、鄭世璠、陳子福、陳英傑、張木養、張炳堂、楊景天、孫瑛等人作品。 | 《雄獅美術》1973.11 |
| | 9. 高雄市美術家藝術有限公司設立「美術家畫廊」，地址於高雄市中山一路 80 號。 | 《雄獅美術》1973.09 |
| | 9.1 - 9.13 聚寶盆畫廊舉行「于還素、孫瑛書畫近作聯展」。 | 《雄獅美術》1973.10 |
| | 9.3 中華藝廊舉行「古今名家書畫特展」，展出八大山人、石濤、關思、劉石庵、王雪濤、趙之謙、徐悲鴻、溥儒、黃君璧、趙少昂、葉公超、陳子和、劉太希等人作品。 | 《雄獅美術》1973.10 |
| | 9.18 - 10.2 鴻霖畫廊舉行「現代畫家聯展」。 | 《雄獅美術》1973.10 |
| | 9.28 - 10.3 黎明文化中心舉行「天使畫室兒童美展」。 | 《雄獅美術》1973.11 |
| | 10. 聚寶盆畫廊舉行「潘榮貴、馮騰慶、顏雲連、吉永純代聯展」。 | 《雄獅美術》1973.11 |
| | 10.5 - 10.19 中華藝廊舉行「林惺嶽個展」。 | 《雄獅美術》1973.10 |
| | 10.6 - 10.14 凌雲畫廊舉行「高一峯高慧父女聯展」。 | 《雄獅美術》1973.11 |
| | 10.6 - 10.18 聚寶盆畫廊舉行「何懷碩個展」。 | 《雄獅美術》1973.11 |
| | 10.17 - 10.30 鴻霖畫廊舉行「顧重光個展」。 | 《雄獅美術》1973.10 |
| | 10.24 - 11.8 中華藝廊舉行「四人聯展」，展出葉公超、劉延濤、高逸鴻、陳子和等人作品。 | 《雄獅美術》1973.11 |
| | 11.1 - 11.18 鴻霖畫廊舉行「吳昊畫展」。 | 《雄獅美術》1973.11 |
| | 11.3 - 11.15 聚寶盆畫廊舉行「藍清輝、潘朝森、曾文賢、楊熾宏四人聯展」。 | 《雄獅美術》1973.11 |
| | 11.11 美術家畫廊舉行「李朝進水彩近作展」，為期 1 個月。 | 《雄獅美術》1973.11 |
| | 12. 凌雲畫廊舉行「美國加州畫家作品展」。 | 《雄獅美術》1973.11 |

| 年代 | 事件 | 資料來源 |
|---|---|---|
| 1973 | 12.1「哥雅畫廊」開幕，地址於台北市開封街二段 40 號之 3。 | 《雄獅美術》1974.01 |
| | 12.1 哥雅畫廊舉辦「當代西畫名家作品聯展」。 | 《雄獅美術》1974.01 |
| | 12.6 - 12.19 鴻霖畫廊舉行「梁奕焚個展」。 | 《雄獅美術》1973.11 |
| | 12.15 - 12.25 凌雲畫廊舉行「甄溟山水畫個展」。 | 《雄獅美術》1973.11 |
| | 12.19 - 12.30 鴻霖藝廊舉辦「陳景容畫展」。 | 《雄獅美術》1974.02 |
| | 12.25 - 12.31 精工畫廊舉辦「四人聯合展」，展出文霽、周義雄、洪億萬、孫暉等 4 人作品。 | 《雄獅美術》1974.02 |
| 1974 | 1.1 - 1.25 中華藝廊舉辦「迎春書畫聯展」。 | 《雄獅美術》1974.03 |
| | 1.5 - 1.13 藝術家畫廊舉辦「李錫奇版畫展」。 | 《雄獅美術》1974.03 |
| | 1.5 - 1.20 鴻霖藝廊舉辦「畫虎聯展」，展出李錫奇、林玉山、吳昊、馮騰慶、張杰、楊英風、歐豪年、廖修平等 18 人作品。 | 《雄獅美術》1974.02 |
| | 1.16 - 1.20 哥雅畫廊舉辦「洪瑞麟畫展」。 | 《雄獅美術》1974.03 |
| | 1.29 - 2.12 鴻霖藝廊舉辦「吳文瑤畫展」。 | 《雄獅美術》1974.01 |
| | 2.9 - 2.12 凌雲畫廊舉辦「蔡雲程個展」。 | 《雄獅美術》1974.03 |
| | 2.9 - 2.22 美術家畫廊舉辦「曾培堯個展—遊歐油畫、水彩畫展」。 | 《雄獅美術》1974.03 |
| | 2.10 - 2.17 哥雅畫廊舉辦「鄧國清個展」。 | 《雄獅美術》1974.03 |
| | 3.1 - 3.8 哥雅畫廊舉辦「陳銀輝水彩畫個展」。 | 《雄獅美術》1974.03 |
| | 3.10 - 3.23 美術家畫廊舉辦「洪根深、朱沉冬繪畫展」。 | 《雄獅美術》1974.04 |
| | 3.13 - 3.26 鴻霖藝廊舉辦「楊興生油畫個展」。 | 《雄獅美術》1974.03 |
| | 3.16 - 3.22 哥雅畫廊舉辦「回歸線畫室師生展」，展出蘇峰男、戴壁吟及其學生作品。 | 《雄獅美術》1974.04 |

| 年代 | 事件 | 資料來源 |
|---|---|---|
| 1974 | 3.23 - 3.31 藝術家畫廊舉辦「文霽畫展」。 | 《雄獅美術》1974.04 |
| | 3.24 - 3.31 美術家畫廊舉辦「吳文瑤畫展」。 | 《雄獅美術》1974.01 |
| | 3.27 - 4.9 鴻霖藝廊舉辦「吉永純代個展」。 | 《雄獅美術》1974.04 |
| | 4. 鴻霖藝廊舉辦「六位畫家聯展」，展出王藍、李焜培、吳文瑤、席德進、張杰、劉其偉等 6 位畫家作品。 | 《雄獅美術》1974.06 |
| | 4.3 - 4.11 哥雅畫廊舉辦「周月坡粉蠟筆畫展」。 | 《雄獅美術》1974.05 |
| | 4.6 - 4.14 凌雲畫廊舉辦「王鎮庚水墨展」。 | 《雄獅美術》1974.05 |
| | 4.6 - 4.13 中華藝廊舉辦「李源海國畫展」。 | 《雄獅美術》1974.05 |
| | 4.10 - 4.23 鴻霖藝廊舉辦「古月、李錫奇詩畫展」。 | 《雄獅美術》1974.05 |
| | 4.19 - 4.21 哥雅畫廊舉辦「邱文魁畫展」。 | 《雄獅美術》1974.06 |
| | 4.26 - 4.29 哥雅畫廊舉辦「陳國展版畫展」。 | 《雄獅美術》1974.04 |
| | 4.27 - 5.5 美術家畫廊舉辦「李朝進近作展」。 | 《雄獅美術》1974.06 |
| | 5.3 - 5.5 台灣新聞報畫廊舉辦「第 14 屆創型美術展覽會」。 | 《雄獅美術》1974.06 |
| | 5.3 - 5.5 哥雅畫廊舉辦「自閉症兒童陳煥新畫展」。 | 《雄獅美術》1974.06 |
| | 5.8 - 5.21 鴻霖藝廊舉辦「第 18 屆 5 月畫展」，展出陳庭詩、馮鍾睿、洪嫻、劉國松等 4 人作品。 | 《雄獅美術》1974.07 |
| | 5.12「羅福現代畫廊」開幕，地址於台北市林森北路 528 號 2 樓。 | 《雄獅美術》1974.07 |
| | 5.19 - 5.26 哥雅畫廊舉辦「陳景容水彩展」。 | 《雄獅美術》1974.07 |
| | 5.28 - 6.2 哥雅畫廊舉辦「高燦興繪畫個展」。 | 《雄獅美術》1974.07 |
| | 6.1 - 6.10 中華藝廊舉辦「明清民初古書畫特展」，展出唐伯虎、八大山人、傅抱石、齊白石、高劍父、董東山、溥心畬等人作品。 | 《雄獅美術》1974.07 |

1974

| 年代 | 事件 | 資料來源 |
|---|---|---|
| | 6.5 - 6.18 鴻霖藝廊舉辦「版畫聯展」，展出王藍、廖修平、吳昊、朱為巨、梁奕焚、顧重光、林燕、陳國展等共 31 人作品。 | 《雄獅美術》1974.06 |
| | 6.22 - 6.25 台灣新聞報畫廊舉辦「太陽畫會畫展」，展出陳艷淑、蘇信義、李杉峯、簡天祐等 4 人作品。 | 《雄獅美術》1974.08 |
| | 6.25 - 7.2 鴻霖藝廊舉辦「思我故鄉—方延杰個展」。 | 《雄獅美術》1974.07、《雄獅美術》1974.08 |
| | 6.25 - 7.2 中華藝廊舉辦「第 2 屆全國閨秀書畫展」。 | 《雄獅美術》1974.07 |
| | 6.27 - 7.10 哥雅畫廊舉辦「石川欽一郎水彩畫展」，展出倪侯德收藏的石川欽一郎作品 30 餘幅。 | 《雄獅美術》1974.07 |
| | 6.28 - 7.2 台灣新聞報畫廊舉辦「容天圻書畫展」。 | 《雄獅美術》1974.07、《雄獅美術》1974.08 |
| 1974 | 7.1 - 7.31 七星飯店天琴廳畫廊舉辦「郭少宗油畫展」。 | 《雄獅美術》1974.07 |
| | 7.3 - 7.16 鴻霖藝廊舉辦「三十位畫家聯展」。 | 《雄獅美術》1974.07 |
| | 7.4 - 8.15 中華藝廊舉辦「『青年人的世界』展示會」。 | 《雄獅美術》1974.07 |
| | 7.17 - 7.30 鴻霖藝廊舉辦「張道林油畫個展」。 | 《雄獅美術》1974.07 |
| | 7.25 - 7.28 哥雅畫廊舉辦「張萬傳個展」。 | 《雄獅美術》1974.08 |
| | 7.31 - 8.13 鴻霖藝廊舉辦「林惺嶽水彩畫展」。 | 《雄獅美術》1974.08 |
| | 8.1 - 8.8 哥雅畫廊舉辦「汪壽寧會畫個展」。 | 《雄獅美術》1974.08 |
| | 8.28 - 9.10 鴻霖藝廊舉辦「席德進畫展」。 | 《雄獅美術》1974.09 |
| | 9.11 - 9.24 鴻霖藝廊舉辦「十位畫家聯展」。 | 《雄獅美術》1974.09 |
| | 9.12 - 9.26 全國藝廊舉辦「名家西畫聯展」，展出王藍、李德、文霽、李錫奇、陳正雄、陳庭詩、張杰、李澤藩、劉其偉、廖繼春等人，共 64 件作品，地址於台北市士林區中山路 692 號。 | 《雄獅美術》1974.11 |

| 年代 | 事件 | 資料來源 |
|---|---|---|
| | 9.17 - 9.22 哥雅畫廊舉辦「鄭文士個展」。 | 《雄獅美術》1974.09 |
| | 9.20 - 9.30 中華藝廊舉辦「林賢靜師生畫展」。 | 《雄獅美術》1974.09 |
| | 9.25 - 10.8 鴻霖藝廊舉辦「吳昊個展」。 | 《雄獅美術》1974.10 |
| | 9.25 - 10.4 南山畫廊舉辦「潘朝森個展」。 | 《雄獅美術》1974.10 |
| | 9.27 - 10.1 哥雅畫廊舉辦「洪瑞麟等四人聯展」。 | 《雄獅美術》1974.09 |
| | 10.1 - 10.31 七星飯店天琴廳舉辦「林興華個展」。 | 《雄獅美術》1974.10 |
| | 10.5 - 10.13 南山畫廊舉辦「現代畫會會員聯展」。 | 《雄獅美術》1974.10 |
| | 10.6 - 10.13 哥雅畫廊舉辦「第4屆人體畫展」。 | 《雄獅美術》1974.10 |
| | 10.9 - 10.22 鴻霖藝廊舉辦「楊英風個展」。 | 《雄獅美術》1974.10 |
| | 10.15 - 10.24 南山畫廊舉辦「蕭輝東蝴蝶畫個展」。 | 《雄獅美術》1974.10 |
| 1974 | 10.20 - 10.27 哥雅畫廊舉辦「楊啟東個展」。 | 《雄獅美術》1974.10 |
| | 10.26 - 10.31 全國藝廊舉辦「劉其偉24節氣展」。 | 《雄獅美術》1974.11 |
| | 10.26 - 11.14 南山畫廊舉辦「當代名家創作聯展」。 | 《雄獅美術》1974.11 |
| | 11.3 - 11.12 孔雀畫廊舉辦「胡笳及郭道正聯展」。 | 《雄獅美術》1974.12 |
| | 11.15 南山畫廊舉辦「文霽畫展」。 | 《雄獅美術》1974.11 |
| | 11.23 - 12.5 聚寶盆畫廊舉辦「梁丹丰國畫展」。 | 《雄獅美術》1975.01 |
| | 11.23 - 12.10 鴻霖藝廊舉辦「陳庭詩畫展」。 | 《雄獅美術》1975.01 |
| | 11.26 - 12.5 聚寶盆畫廊舉辦「梁丹丰畫展」。 | 《雄獅美術》1974.12 |
| | 11.26 - 12.10 鴻霖藝廊舉辦「陳庭詩版畫、水墨畫個展」。 | 《雄獅美術》1974.12 |
| | 11.26 - 11.30 全國藝廊舉辦「潘朝森畫展」。 | 《雄獅美術》1974.12 |

| 年代 | 事件 | 資料來源 |
|---|---|---|
| | 11.26 - 11.30 南山畫廊舉辦「當代畫家聯展」。 | 《雄獅美術》1974.12 |
| | 12. 孔雀畫廊舉辦「陳陽春水彩畫展」。 | 《雄獅美術》1975.01 |
| | 12.6 - 12.8 台灣新聞報畫廊舉辦「李國謨畫展」。 | 《雄獅美術》1974.12 |
| | 12.7 - 12.15 藝術家畫廊舉辦「席德進畫展」。 | 《雄獅美術》1975.01 |
| | 12.7 - 12.19 聚寶盆畫廊舉辦「吳昊畫展」。 | 《雄獅美術》1974.12 |
| | 12.7 - 12.13 孔雀畫廊舉辦「文霽畫展」。 | 《雄獅美術》1975.01 |
| | 12.11 - 12.19 鴻霖藝廊舉辦「水彩畫家聯展」。 | 《雄獅美術》1974.12 |
| | 12.12 - 12.17 哥雅畫廊舉辦「方井美展」，展出高燦興、曾國安、劉洋哲、黃光男、楊平猷、鄭茂正等 6 人作品。 | 《雄獅美術》1975.01 |
| | 12.13 - 12.17 台灣新聞報畫廊舉辦「吳超羣國畫展」。 | 《雄獅美術》1974.12 |
| 1974 | 12.14 - 12.22 孔雀畫廊舉辦「張英超書畫展」。 | 《雄獅美術》1974.12、《雄獅美術》1975.02 |
| | 12.15 - 12.20 好望角畫廊舉辦「郭燕嶠畫展」。 | 《雄獅美術》1975.02 |
| | 12.21 - 12.25 台灣新聞報畫廊舉辦「募款生命線基金四畫家義賣聯展」。 | 《雄獅美術》1974.12、《雄獅美術》1975.01 |
| | 12.21 聚寶盆畫廊舉辦「楊興生畫展」。 | 《雄獅美術》1974.12 |
| | 12.21 - 1975.2.16 七星飯店天琴廳舉辦「現代繪畫聯展」。 | 《雄獅美術》1975.02 |
| | 12.21 - 1975.1.2 全國藝廊舉辦「銀河春季藝展」，展出林富雄、汪心靈、吳忠雄、林千皓、林哲文、張宏慧等 6 人作品。 | 《雄獅美術》1975.02 |
| | 12.22 - 1975.1.5 聚寶盆畫廊舉辦「潘榮貴畫展」。 | 《雄獅美術》1975.01、《雄獅美術》1975.02 |
| | 12.26 - 12.29 哥雅畫廊舉辦「莊崑榮林秋吟聯展」。 | 《雄獅美術》1975.01 |

| 年代 | 事件 | 資料來源 |
|---|---|---|
| 1974 | 12.31 - 1975.1.5 哥雅畫廊舉辦「余弘毅個展」。 | 《雄獅美術》1975.01、《雄獅美術》1975.02 |
| 1975 | 長流畫廊因原址改建大樓,故暫遷信義路巷內(台北市信義路二段114巷),繼續營業。 | 長流畫廊 |
| | 楊興生成立「龍門畫廊」,地址於台北市忠孝東路四段龍門大廈。 | 龍門雅集 |
| | 1.1 - 1.30 南山畫廊舉辦「當代畫家創作小品聯展」。 | 《雄獅美術》1975.01 |
| | 1.4 - 1.12 孔雀畫廊舉辦「張杰夫婦聯合畫展」。 | 《雄獅美術》1975.02 |
| | 1.8 - 1.23 聚寶盆畫廊舉辦「楊興生畫展」。 | 《雄獅美術》1975.01、《雄獅美術》1975.02 |
| | 1.15 - 1.31 鴻霖藝廊舉辦「陳正雄、楊興生、顧重光聯展」,展出莊喆、陳正雄、楊興生、顧重光等人作品。 | 《雄獅美術》1975.01、《雄獅美術》1975.03 |
| | 1.26 - 2.6 聚寶盆畫廊舉辦「曾培堯油畫展」。 | 《雄獅美術》1975.02 |
| | 1.26 - 1.30 孔雀畫廊舉辦「劉伯農畫展」。 | 《雄獅美術》1975.02 |
| | 1.31 - 2.20 孔雀畫廊舉辦「年年有餘(魚)國畫聯展」。 | 《雄獅美術》1975.02 |
| | 2.18 - 3.11 鴻霖藝廊舉辦「中國現代畫家精作聯展」。 | 《雄獅美術》1975.03 |
| | 2.20 - 2.25 孔雀畫廊舉辦「奚南薰書法展」。 | 《雄獅美術》1975.02、《雄獅美術》1975.03 |
| | 2.26 - 3.1 孔雀畫廊舉辦「國青年朴大成畫展」。 | 《雄獅美術》1975.04 |
| | 3.1 - 3.13 聚寶盆畫廊舉辦「莊喆畫展」。 | 《雄獅美術》1975.03 |
| | 3.5 - 3.9 哥雅畫廊舉辦「林勝雄畫展」。 | 《雄獅美術》1975.03 |
| | 3.5 - 3.11 孔雀畫廊舉辦「五人聯合美展」,展出吳兆賢、張榮凱、賴炳昇、楊熾宏、蘭榮賢等5位畫家作品。 | 《雄獅美術》1975.04 |
| | 3.14 - 3.23 藝術家畫廊舉辦「江漢東畫展」。 | 《雄獅美術》1975.03 |

「龍門畫廊開幕展」文宣正反面。（圖版提供：楊興生）

| 年代 | 事件 | 資料來源 |
|---|---|---|
| | 3.15 - 3.27 聚寶盆畫廊舉辦「馮鍾睿畫展」。 | 《雄獅美術》1975.03 |
| | 3.19 - 4.8 鴻霖藝廊舉辦「中國名家國畫聯展」。 | 《雄獅美術》1975.04 |
| | 3.21 - 3.25 哥雅畫廊舉辦「紀元美展」。 | 《雄獅美術》1975.03 |
| | 3.26 - 3.30 哥雅畫廊舉辦「何文杞畫展」。 | 《雄獅美術》1975.03 |
| | 3.29 - 4.10 聚寶盆畫廊舉辦「何肇衢畫展」。 | 《雄獅美術》1975.03、《雄獅美術》1975.04、《雄獅美術》1975.05 |
| | 4.1 - 4.8 鴻霖藝廊舉辦「名家國畫聯展」。 | 《雄獅美術》1975.04 |
| | 4.1 - 4.6 哥雅畫廊舉辦「芳蘭美展」。 | 《雄獅美術》1975.04 |
| | 4.5 - 4.14 凌雲畫廊、紙上藝廊共同舉辦「22 位書畫家聯展」於凌雲畫廊，展出王藍、席德進、劉其偉、梁丹豐、史紫忱等 22 人作品。 | 《雄獅美術》1975.05 |
| 1975 | 4.10 - 4.13 哥雅畫廊舉辦「青雲美展」。 | 《雄獅美術》1975.04 |
| | 4.20 哥雅畫廊舉辦「兒童繪畫聯展」。 | 《雄獅美術》1975.07 |
| | 4.23 - 4.30 鴻霖藝廊舉辦「龍思良個展」。 | 《雄獅美術》1975.04 |
| | 5.1 - 5.4 台灣新聞報畫廊舉辦「創型美展」。 | 《雄獅美術》1975.05 |
| | 5.1 - 5.8 聚寶盆畫廊舉辦「游浩然現代畫展」。 | 《雄獅美術》1975.05 |
| | 5.7 - 5.20 鴻霖藝廊舉辦「九位版畫家聯展」，展出朱為白、江漢東、李錫奇、吳昊、邱忠均、梁奕焚、陳其茂、顧重光等人作品。 | 《雄獅美術》1975.05、《雄獅美術》1975.06 |
| | 5.8 - 5.11 哥雅畫廊舉辦「青雲美展」。 | 《雄獅美術》1975.05 |
| | 5.9 - 5.15 聚寶盆畫廊舉辦「美國女畫家蘇珊個展」。 | 《雄獅美術》1975.05、《雄獅美術》1975.06 |
| | 5.10 - 5.15 凌雲畫廊舉辦「陳勤畫展」。 | 《雄獅美術》1975.05 |

| 年代 | 事件 | 資料來源 |
|---|---|---|
| | 5.10 - 5.31 七星飯店天琴廳舉辦「馬凱照賴炳昇畫展」。 | 《雄獅美術》1975.06 |
| | 5.12 哥雅畫廊舉辦「楊春水彩畫展」。 | 《雄獅美術》1975.05 |
| | 5.16 - 5.19 台灣新聞報畫廊舉辦「文化學院設計展」。 | 《雄獅美術》1975.05 |
| | 5.16 - 5.29 聚寶盆畫廊舉辦「五月畫會畫展」。 | 《雄獅美術》1975.05、《雄獅美術》1975.07 |
| | 5.17 - 5.25 藝術家畫廊舉辦「陳庭詩畫展」。 | 《雄獅美術》1975.06 |
| | 5.21 - 6.10 鴻霖藝廊舉辦「龍思良個展」。 | 《雄獅美術》1975.05、《雄獅美術》1975.06、《雄獅美術》1975.07 |
| | 6.1 - 6.12 聚寶盆畫廊舉辦「林惺嶽油畫展」。 | 《雄獅美術》1975.06 |
| | 6.6 - 6.9 哥雅畫廊舉辦「文化美術系 3 年級畫展」。 | 《雄獅美術》1975.06 |
| 1975 | 6.11 - 6.24 鴻霖藝廊舉辦「名家聯展」。 | 《雄獅美術》1975.06 |
| | 6.25 - 7.8 鴻霖藝廊舉辦「十青版畫展」。 | 《雄獅美術》1975.06、《雄獅美術》1975.07 |
| | 6.26 - 6.29 哥雅畫廊舉辦「星期日畫會展」。 | 《雄獅美術》1975.06、《雄獅美術》1975.08 |
| | 6.28 - 7.6 藝術家畫廊舉辦「吳昊版畫展」。 | 《雄獅美術》1975.08 |
| | 7.9 - 7.22 鴻霖藝廊舉辦「藍清輝水彩畫展」。 | 《雄獅美術》1975.07 |
| | 7.10 - 7.13 哥雅畫廊舉辦「張萬傳畫展」。 | 《雄獅美術》1975.07 |
| | 7.23 鴻霖藝廊舉辦「李文漢版畫展」。 | 《雄獅美術》1975.07 |
| | 7.27 - 8.2 哥雅畫廊舉辦「暑假兒童畫展」。 | 《雄獅美術》1975.09 |
| | 8.6 - 8.19 鴻霖藝廊舉辦「陶磁聯展」。 | 《雄獅美術》1975.08 |
| | 8.28 - 8.31 哥雅畫廊舉辦「林興華水墨畫展」。 | 《雄獅美術》1975.10 |

| 年代 | 事件 | 資料來源 |
|---|---|---|
| 1975 | 9.4 - 9.7 哥雅畫廊舉辦「孫慕康畫展」，展出水彩 50 幅。 | 《雄獅美術》1975.09 |
| | 9.11 - 9.13 哥雅畫廊舉辦「韓湘寧近作欣賞會」。 | 《雄獅美術》1975.09、《雄獅美術》1975.10 |
| | 9.17 鴻霖藝廊舉辦「3 周年紀念畫家聯展」，展出王藍、文霽、朱為白、江漢東、李文漢、李錫奇、吳昊、吳學讓、馬白水、陳庭詩等 25 人作品。 | 《雄獅美術》1975.09、《雄獅美術》1975.10 |
| | 10.24 - 10.31 好望角畫廊舉辦「書法推進家庭展覽」。 | 《雄獅美術》1975.12 |
| | 10.25 - 10.27 哥雅畫廊舉辦「熊谷畫展」。 | 《雄獅美術》1975.10 |
| | 12.5 - 12.17 聚寶盆畫廊舉辦「吳昊畫展」。 | 《雄獅美術》1976.01 |
| 1976 | 1.1 - 1.7 華明藝廊舉辦「郭百嘉、鄭振德、楊清水聯展」，地址於台北市中山北路一段 2 號 5 樓。 | 《雄獅美術》1976.01 |
| | 1.3 - 1.15 聚寶盆畫廊舉辦「林智信版畫展」。 | 《雄獅美術》1976.01 |
| | 1.16 - 1.31 聚寶盆畫廊舉辦「藝術普遍化運動名家聯展」。 | 《雄獅美術》1976.01 |
| | 1.23 - 1.29 華明藝廊舉辦「孫伯醇畫展」。 | 《雄獅美術》1976.03 |
| | 2.4 - 2.11 華明藝廊舉辦「陳陽春水彩展」。 | 《雄獅美術》1976.02 |
| | 2.13 - 2.26 聚寶盆畫廊舉辦「十秀畫會展」。 | 《雄獅美術》1976.02 |
| | 2.16 - 2.18 聚寶盆畫廊舉辦「迎春名家聯展」，展出王藍、文霽、王愷、王鎮庚、朱為白、何肇衢等 30 餘人作品。 | 《雄獅美術》1976.03 |
| | 3.4 - 3.21 龍門畫廊舉辦「李錫奇畫展」。 | 《雄獅美術》1976.04 |
| | 3.5 - 3.12 聚寶盆畫廊舉辦「香港『一畫廊』返國畫展」，展出王勁生、徐子雄、靳埭強、顧媚、楊鷁冲、潘振華等人作品。 | 《雄獅美術》1976.04 |
| | 3.5 - 3.12 華明藝廊舉辦「許忠英水彩畫展」。 | 《雄獅美術》1976.03 |
| | 3.21 - 3.30 華明藝廊舉辦「五畫家聯展」，展出周澄、李義弘、涂璨琳、陳陽春、顏聖哲等人作品。 | 《雄獅美術》1976.05 |

聚寶盆畫廊於《藝術家》雜誌創刊號刊登廣告。

| 年代 | 事件 | 資料來源 |
|---|---|---|
| | 3.23 - 3.31 華明藝廊舉辦「當代畫家聯展」。 | 《雄獅美術》1976.03 |
| | 4.1 - 4.8 聚寶盆畫廊舉辦「梁丹丰畫展」。 | 《雄獅美術》1976.04 |
| | 4.1 - 4.21 龍門畫廊舉辦「我們這一代畫展」，展出王藍、文霽、朱為白、吳昊、吳學讓、李錫奇、李文漢、林燕、席德進、莊喆、張杰、陳正雄、馮騰慶、傅明、楊興生、趙二呆、龍思良及謝孝德作品。 | 《雄獅美術》1976.05 |
| | 5.1 - 5.10 藝鄉畫廊舉辦「張杰畫展義賣」。 | 《雄獅美術》1976.06 |
| | 5.7 - 5.20 聚寶盆畫廊舉辦「王澄畫展」。 | 《雄獅美術》1976.05 |
| | 5.10 - 6.8 龍門畫廊舉辦「美女畫展」，展出金潤作、洪瑞麟、席德進、張杰、陳正雄、曾茂煌等人作品。 | 《雄獅美術》1976.06 |
| | 5.18 - 6.10 明星咖啡廳舉辦「呂基正油畫展」。 | 《雄獅美術》1976.06 |
| 1976 | 6.10 - 7.8 龍門畫廊舉辦「水墨畫聯展」，展出于還素、王瑞琮、文霽、李文漢、李奇茂、吳學讓、祝祥、趙二呆、楚山青等人作品。 | 《雄獅美術》1976.07 |
| | 6.11 - 6.17 哥雅畫廊舉辦「李澤藩水彩展」。 | 《雄獅美術》1975.06、《雄獅美術》1975.07 |
| | 6.19 「東昌畫廊」開幕，地址於「台北市忠孝西路一段 33 號萬興大樓 10 樓」。 | 《藝術家》雜誌 1976.08 |
| | 6.19 - 7.3 東昌畫廊開幕首展「十畫家聯展」，展出鄧雪峰、李奇茂、李建中、姜新、管執中、吳文珩、李闡、李重重、林勤霖、牟崇松作品。 | 《藝術家》雜誌 1976.07 |
| | 7.6 - 7.11 華明藝廊舉辦「李建中畫展」。 | 《雄獅美術》1976.07 |
| | 7.12 - 7.18 華明藝廊舉辦「祝祥書畫篆刻展」。 | 《雄獅美術》1976.08 |
| | 7.15 - 8.15 龍門畫廊舉辦「龍思良畫展」，展出水彩作品約 30 幅。 | 《藝術家》雜誌 1976.08 |

| 年代 | 事件 | 資料來源 |
|---|---|---|
| | 8.25 - 9.15 藝鄉畫廊舉辦「純粹四人展」，展出謝江松、蘇昭安、江平、陳煌枝等人作品。 | 《藝術家》雜誌 1976.09 |
| | 9.24 - 9.30 好望角畫廊舉辦「六位國畫家聯展」，展出馬壽華、黃君璧、張大千、葉公超、高逸鴻、陳子等 6 人作品。 | 《雄獅美術》1976.11 |
| | 10.12 - 10.17 華明藝廊舉辦「芳蘭美展」，展出葉火城、王新嬰、蘇秋東、李石樵、鄭世璠、林天佑等 27 位藝術家作品。 | 《藝術家》雜誌 1976.11 |
| | 10.22 - 11.1 華明藝廊舉辦「陳主明水彩個展」。 | 《藝術家》雜誌 1976.10 |
| | 11.13 - 11.21 藝術家畫廊舉辦「程建畫展」。 | 《藝術家》雜誌 1976.12 |
| 1976 | 12. 龍門畫廊遷址至「台北市忠孝東路四段羅馬大廈」。 | 《藝術家》雜誌 1977.02、龍門雅集 |
| | 12.11 - 12.14 大羣藝廊舉辦「溥心畬遺作欣賞展」。 | 《雄獅美術》1977.01 |
| | 12.17 - 12.21 好望角畫廊舉辦「王農畫展」。 | 《雄獅美術》1977.02 |
| | 12.22 - 1.20 龍門畫廊舉辦「龍門新展」。 | 龍門雅集、《藝術家》雜誌 1977.02 |
| | 12.25 - 12.30 華明藝廊舉辦「十人繪畫聯展」，展出李建中、牟崇松、金哲夫、李重重、吳文珩、林勤霖、管執中、楊維中、張鴻寯、姜新等人，作品共 40 件。 | 《藝術家》雜誌 1977.02 |
| | 12.26 - 1977.1.9 大羣藝廊舉辦「張杰水彩個展」。 | 《雄獅美術》1977.02 |
| 1977 | 1.15 - 1.21 華明藝廊舉辦「四位業餘畫家聯展」，展出郭百嘉、鄭振億、楊清水、朱聰全等人，共作品 40 幅。 | 《雄獅美術》1977.01 |
| | 1.20 - 1.31 大羣藝廊舉辦「郭燕嶠書畫展」。 | 《藝術家》雜誌 1977.03 |
| | 1.25 - 2.17 龍門雅集與藝術家雜誌合力舉辦「丁衍庸畫展」。 | 龍門雅集、《藝術家》雜誌 1977.02 |

| 年代 | 事件 | 資料來源 |
|---|---|---|
| 1977 | 1.25 - 1.31 華明藝廊舉辦「薛平南師生書法展」。 | 《藝術家》雜誌 1977.03 |
| | 2.1 - 2.7 華明藝廊舉辦「吳承硯、單淑子畫展」。 | 《藝術家》雜誌 1977.02 |
| | 2.13 - 2.17 龍門畫廊舉辦「花卉畫展」。 | 龍門雅集 |
| | 2.25 - 3.17 龍門畫廊舉辦「膠彩畫聯展」，展出林玉山、林之助、陳進、許深州、謝峰生、曾得標等人作品。 | 《藝術家》雜誌 1977.03 |
| | 3.6 邱永漢創辦「求美畫廊」，地址於「台北市南京西路 1 號第二邱大樓 5 樓」。 | 《藝術家》雜誌 1977.03 |
| | 3.6 - 3.11 求美畫廊舉辦「沈哲哉個展」。 | 《藝術家》雜誌 1977.04 |
| | 3.9 - 3.18 華明藝廊舉辦「陳陽春水彩展」。 | 《雄獅美術》1977.04 |
| | 3.13 - 3.19 求美畫廊舉辦「陳輝東個展」。 | 《藝術家》雜誌 1977.04 |
| | 3.20 - 3.26 求美畫廊舉辦「何肇衢個展」。 | 《藝術家》雜誌 1977.04 |
| | 3.21 - 3.31 明星咖啡廳舉辦「青雲小品畫展」，展出王逸雲、呂基正、許深州、徐藍松、鄭世璠、顏雲連、溫長順、傅宗堯、蕭如松、王靜蓉、黃連登、陳金亮、柯翠娟、劉銑、陳海蓉、黃江海等人作品。 | 《雄獅美術》1977.05 |
| | 4. 長流畫廊從日本成田運回柏原文太郎舊藏康有為墨跡。 | 長流畫廊 |
| | 4.1 - 4.3 求美畫廊舉辦「張榮凱畫展」。 | 《雄獅美術》1977.04 |
| | 4.2 李進興成立「太極藝廊」於「台北市松江路 59 號 2 樓」。 | 李進興、《藝術家》雜誌 1977.04 |
| | 4.2 太極藝廊舉辦「開幕首展」，推出何肇衢、張義雄、沈哲哉、陳景容、吳昊、陳庭詩、李錫奇、朱為白等人的版畫；文霽等人的水墨；張杰、陳榮和等人的水彩；闕明德、劉行等人的雕塑。 | 李進興、《藝術家》雜誌 1977.05 |
| | 4.4 - 4.12 求美畫廊舉辦「張杰水彩畫展」。 | 《藝術家》雜誌 1977.05 |
| | 4.8 - 4.21 龍門畫廊舉辦「林惺嶽畫展」。 | 龍門雅集、《藝術家》雜誌 1977.04 |

| 年代 | 事件 | 資料來源 |
|---|---|---|
| | 4.29 大羣藝廊舉辦「溥心畬遺作展」。 | 《雄獅美術》1977.06 |
| | 5.3 - 5.12 求美畫廊舉辦「謝孝德素描展」。 | 《藝術家》雜誌 1977.06 |
| | 5.6 - 5.20 龍門畫廊舉辦「顧重光畫展」，展出抒情抽象油畫和版畫作品共 40 幅。 | 龍門雅集、《藝術家》雜誌 1977.06 |
| | 6.3 - 6.16 龍門畫廊舉辦「席德進畫展」，展出 30 多件作品。 | 龍門雅集、《藝術家》雜誌 1977.06 |
| | 6.14 - 6.20 求美畫廊舉辦「黃義永水彩畫展」。 | 《藝術家》雜誌 1977.07 |
| | 6.17 - 6.30 龍門畫廊舉辦「郭博修畫展」。 | 龍門雅集、《藝術家》雜誌 1977.07 |
| | 6.17 - 6.30 龍門畫廊舉辦「名家聯展」。 | 《雄獅美術》1977.06 |
| 1977 | 6.25 - 7.5 太極藝廊舉辦「張義雄油畫個展」。 | 李進興、《藝術家》雜誌 1977.06 |
| | 6.27 - 7.10 求美畫廊舉辦「張瑞忠書法展」。 | 《藝術家》雜誌 1977.08 |
| | 7.1 - 7.12 龍門畫廊舉辦「戴固畫展」。 | 龍門雅集、《藝術家》雜誌 1977.07 |
| | 7.8 - 7.14 華明藝廊舉辦「陳陽春畫展」。 | 《藝術家》雜誌 1977.08 |
| | 7.22 - 8.4 龍門畫廊舉辦「李錫奇畫展」。 | 龍門雅集、《藝術家》雜誌 1977.07 |
| | 7.23 - 7.31 華明藝廊舉辦「舒曾祉畫展」。 | 《雄獅美術》1977.07 |
| | 7.30 - 8.10 元九藝廊舉辦「自由畫會首展」，展出黃步青、程武昌、曲德義、李錦繡等人作品。 | 《雄獅美術》1977.08 |
| | 8.5 - 8.18 龍門畫廊舉辦「楊興生畫展」。 | 龍門雅集、《藝術家》雜誌 1977.08 |
| | 8.7 - 8.14 龍門畫廊舉辦「李錫奇畫展」。 | 《雄獅美術》1977.08 |
| | 8.7 - 8.14 華明藝廊舉辦「第 3 屆芳蘭美展」。 | 《藝術家》雜誌 1977.08 |

| 年代 | 事件 | 資料來源 |
|---|---|---|
| | 8.13 - 8.23 太極藝廊舉辦「『夏日也可愛』畫展」，展出文霽、何肇衢、沈國仁、沈哲哉、李薦宏、吳隆榮、吳炫三、胡笳、陳榮和、陳景容、陳瑞福、陳輝東、陳陽春、張萬傳、張義雄、張杰、賴武雄等畫家作品。 | 李進興、《藝術家》雜誌 1977.08 |
| | 9.10 - 9.18 藝術家畫廊舉辦「現代會畫聯展」，展出李文漢、吳昊、朱為白、陳庭詩、林燕、李錫奇、梁奕焚、姜漢東、文霽、吳學讓、顧重光、安拙盧（美國）、戴固（法國）作品 100 幅。 | 《雄獅美術》1977.10 |
| | 9.13 龍門畫廊於省立博物館舉辦「中韓版畫展」。 | 龍門雅集 |
| | 9.14 - 9.23 龍門畫廊舉辦「李世德畫展」。 | 《雄獅美術》1977.09 |
| | 9.17 - 9.26 太極藝廊舉辦「胡笳畫展」，展出水彩作品 30 餘幅。 | 李進興、《藝術家》雜誌 1977.09 |
| | 10.7 - 10.20 龍門畫廊舉辦「四畫家風景畫展」，展出吳昊、楊興生、顧重光、楊熾宏等人作品。 | 《藝術家》雜誌 1977.11 |
| | 10.22 - 10.29 太極藝廊舉辦「賴傳鑑畫展」。 | 李進興、《藝術家》雜誌 1977.10 |
| 1977 | 11.4 - 11.17 龍門畫廊舉辦「趙二呆畫展」。 | 龍門雅集、《藝術家》雜誌 1977.11 |
| | 11.18 - 11.28 龍門畫廊舉辦「張道林畫展」。 | 龍門雅集、《藝術家》雜誌 1977.11 |
| | 11.30 - 12.12 龍門畫廊舉辦「楊熾宏畫展」。 | 龍門雅集、《藝術家》雜誌 1977.11 |
| | 12.3 「中外畫廊」開幕，地址於台中市中華路一段 62 號。 | 《雄獅美術》1977.12 |
| | 12.3 - 12.16 中外畫廊舉辦開幕首展「中國當代畫家聯展」，展出吳炫三、李仲生、王藍、劉其偉、吳隆榮、楊興生、謝孝德、張杰、林之助、陳其茂、文霽、李錫奇、楊三郎、邱忠均、謝文昌、顧重光、徐樂芹、梁奕焚、曾培堯、紀宗仁、黃惠貞、呂佛庭、李國謨、張淑美、田曼詩、陳甲上、林玉山、顏雲連、楊英風、劉文煒、陳明善、陳庭詩、黃義永、席德進、吳昊、歐豪年、賴傳鑑、潘朝森、陳丹誠、藍清輝、朱為白、陳景容、鄭善禧等人作品。 | 《雄獅美術》1977.12 |
| | 12.13 - 1978.1.5 龍門畫廊舉辦「梁亦焚畫展」。 | 龍門雅集、《雄獅美術》1977.12 |
| | 12.17 - 12.30 中外畫廊舉辦「藝術家俱樂部冬季美展」，展出 22 位會員 40 多件作品。 | 《雄獅美術》1977.12 |

| 年代 | 事件 | 資料來源 |
|---|---|---|
| 1977 | 12.21 - 12.29 太極藝廊舉辦「陳景容、陳銀輝歐遊聯展」。 | 李進興、《雄獅美術》1977.11 |
| | 12.21 - 12.29 太極藝廊舉辦「太極陶藝展」。 | 李進興、《雄獅美術》1977.12 |
| | 12.31 - 1978.1.1 華明藝廊舉辦「礦溪第一回展」。 | 《雄獅美術》1977.12 |
| 1978 | 1.6 - 1.19 龍門畫廊舉辦「張杰畫展」。 | 龍門雅集 |
| | 1.21 - 1.30 太極藝廊舉辦「吳炫三油畫個展」。 | 李進興 |
| | 1.25 - 2.6 龍門畫廊舉辦「龍恩良畫展」。 | 龍門雅集 |
| | 2.14 - 2.27 龍門畫廊舉辦「陳其茂畫展」。 | 龍門雅集 |
| | 2.18 - 2.27 太極藝廊舉辦「日本水彩畫家－不破章水彩畫個展」。 | 李進興 |
| | 2.28 - 3.9 龍門畫廊舉辦「蕭勤畫展」。 | 《藝術家》雜誌 1978.03 |
| | 3.4 - 3.17 中外畫廊舉辦「丁衍庸畫展」，共展出 50 件作品。 | 《藝術家》雜誌 1978.03 |
| | 3.4 - 3.17 中外畫廊舉辦「潘朝森畫展」。 | 《藝術家》雜誌 1978.04 |
| | 3.10 - 3.16 龍門畫廊舉辦「李慶錫油畫版畫展」。 | 龍門雅集 |
| | 3.17 - 3.28 龍門畫廊舉辦「洪根深畫展」。 | 龍門雅集、《藝術家》雜誌 1978.03 |
| | 3.31 - 4.6 華明藝廊舉辦「芝紀畫展」。 | 《藝術家》雜誌 1978.04 |
| | 4.7 藝術家畫廊遷址，新址位於台北市中山北路五段 441 號。 | 《藝術家》雜誌 1978.04 |
| | 4.7 舉辦「成立十周年聯展」，參與藝術家有朱為白、顧重光、吳昊、文霽、李文漢、安拙盧等。 | 《藝術家》雜誌 1978.04 |

| 年代 | 事件 | 資料來源 |
|---|---|---|
| 1978 | 4.15 - 4.28 中外畫廊舉辦「張杰個展」。 | 《藝術家》雜誌 1978.04 |
| | 4.15 - 4.28 中外畫廊舉辦「洪根深個展」。 | 《藝術家》雜誌 1978.04 |
| | 4.17 - 4.30 龍門畫廊舉辦「莊喆畫展」。 | 龍門雅集、《藝術家》雜誌 1978.04、《藝術家》雜誌 1978.05 |
| | 4.22 - 4.28 太極藝廊舉辦「第9次紀元美展」，展出陳德旺、洪瑞麟、廖德政、金潤作、張義雄、桑田喜好、蔡英謀、賴武雄、汪壽寧等人作品。 | 李進興、《藝術家》雜誌 1978.04 |
| | 4.22「春之藝廊」成立，地址於台北市光復南路286號地下一樓，陳逢椿與陳侯碧慧夫婦、侯貞雄與侯王淑昭夫婦、侯博文、陳昭武與陳麗曄夫婦等人為股東，任用吳耀忠為經理，蔡忠良為主任。 | 陳逢椿 |
| | 4.23 - 6.15 春之藝廊舉辦「中國當代名家展」。 | 陳逢椿 |
| | 5. 太極藝廊與張義雄開始經紀合約。 | 李進興 |
| | 5.1 - 5.9 龍門畫廊舉辦「許漢超畫展」。 | 龍門雅集、《藝術家》雜誌 1978.04、《藝術家》雜誌 1978.05 |
| | 5.3 - 5.7 華明藝廊舉辦張漢俊個展「非形語畫展」。 | 《藝術家》雜誌 1978.05 |
| | 5.15 - 5.30 龍門畫廊舉辦「水彩聯展」。 | 《藝術家》雜誌 1978.04 |
| | 5.20 - 5.26 太極藝廊舉辦「潘朝森油畫個展」。 | 李進興 |
| | 6.1 - 6.10 龍門畫廊舉辦「林惺嶽畫展」。 | 龍門雅集、《藝術家》雜誌 1978.06 |

| 年代 | 事件 | 資料來源 |
|---|---|---|
| | 6.16 - 6.30 龍門畫廊舉辦「郭博修畫展」。 | 龍門雅集 |
| | 6.24 - 6.30 太極藝廊舉辦「沈哲哉油畫個展」。 | 李進興、《藝術家》雜誌 1978.06 |
| | 7. 太極藝廊與沈哲哉開始經紀合約。 | 李進興 |
| | 7.8 - 7.21 中外藝廊舉辦「楊平猷雕塑展」。 | 《藝術家》雜誌 1978.07 |
| | 7.15 - 7.26 春之藝廊舉辦「十人水彩聯展」。 | 陳逢椿 |
| | 7.18 - 7.28 龍門畫廊舉辦「陳國展畫展」。 | 龍門雅集、《藝術家》雜誌 1978.07 |
| | 8.3 - 8.13 春之藝廊舉辦「汪靜貞畫展」。 | 《藝術家》雜誌 1978.08 |
| 1978 | 8.3 - 8.13 春之藝廊舉辦「油畫聯展」，展出劉啟祥、劉耿一、曾瑛瑛作品。 | 《藝術家》雜誌 1978.08 |
| | 8.7 - 8.13 華明藝廊舉辦「芳蘭畫會第四屆畫展」，共 30 餘名會員參展，展出 50 件作品。 | 《藝術家》雜誌 1978.08 |
| | 8.17 - 8.21 華明藝廊舉辦「六六畫會年展」。 | 《藝術家》雜誌 1978.09 |
| | 8.17 - 8.27 龍門畫廊舉辦「李重重畫展」。 | 龍門雅集、《藝術家》雜誌 1978.08 |
| | 8.29 - 9.10 龍門畫廊舉辦「蕭勤畫展」。 | 龍門雅集、《藝術家》雜誌 1978.09 |
| | 9.1 - 9.12 春之藝廊舉辦「中國現代水墨畫展」，展出李重重、陳大川、黃惠貞、李國謨、陳庭詩、葉港、徐術修、劉庸、蕭仁徵、文霽、劉國松、楚山青的作品。 | 《藝術家》雜誌 1978.09 |
| | 9.15 - 9.26 春之藝廊舉辦「世紀畫展」，展出蔡蔭棠、陳銀輝、吳隆榮、李荐宏、孫明煌、劉文煒、陳景容、潘朝森的作品。 | 《藝術家》雜誌 1978.09 |

| 年代 | 事件 | 資料來源 |
|---|---|---|
| 1978 | 9.16 - 9.29 中外畫廊舉辦「梁坤明水墨畫展」。 | 《藝術家》雜誌 1978.09 |
| | 9.23 - 9.29 太極藝廊舉辦「陳瑞福油畫個展」。 | 李進興、《藝術家》雜誌 1978.09 |
| | 9.29 - 10.3 龍門畫廊舉辦「孫少英畫展」。 | 龍門雅集 |
| | 10.2 - 10.22 春之藝廊舉辦「朱銘雕刻展」。 | 《藝術家》雜誌 1978.09 |
| | 10.5 - 10.15 龍門畫廊舉辦「齊霓畫展」。 | 龍門雅集、《藝術家》雜誌 1978.10 |
| | 10.14 - 10.27 中外畫廊舉辦「張炳南、張耀熙旅歐聯展」。 | 《藝術家》雜誌 1978.10 |
| | 10.16 張金星、劉煥獻合夥成立「阿波羅畫廊」，地址位於台北市忠孝東路四段 218 之 6 號 2 樓。 | 阿波羅畫廊、《藝術家》雜誌 1978.10 |
| | 10.18 - 10.29 龍門畫廊舉辦「顧媚畫展」。 | 龍門雅集、《藝術家》雜誌 1978.09 |
| | 10.21 - 10.27 太極藝廊舉辦「何肇衢油畫個展」。 | 李進興、《藝術家》雜誌 1978.09 |
| | 10.23 - 11.6 華明藝廊舉辦「高齊潤水彩水墨個展」。 | 《藝術家》雜誌 1978.12 |
| | 10.24 - 10.31 春之藝廊舉辦「蔡信昌水彩展」。 | 陳逢椿 |
| | 10.28 - 11.10 中外畫廊舉辦「陳陽春畫展」。 | 《藝術家》雜誌 1978.09 |
| | 11. 李錫奇、朱為白共同成立「版畫家畫廊」，地址於「台北市復興南路一段 285 號吉利大廈 5 樓」。 | 李錫奇 |
| | 11.2 - 11.12 春之藝廊舉辦「施碧華、洪素麗版畫展」，共展出 25 件作品。 | 《藝術家》雜誌 1978.11 |

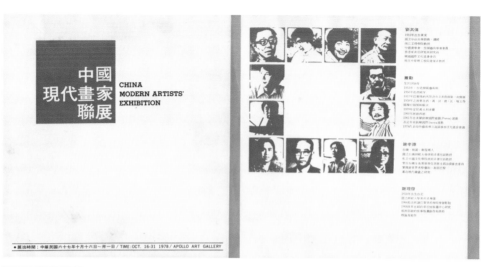

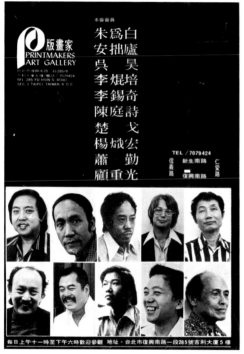

上圖：中國現代畫家聯展展覽文宣。該展覽共展出王藍、江明賢、李錫奇、何肇衢、林惺
　　　嶽、席德進、陳其寬、楊識宏、劉其偉、蕭勤、謝孝德、謝里法等人作品。（圖版提
　　　供：阿波羅畫廊）

下圖：「版畫家畫廊開幕展」（1978.12.1-1982.6）相關文宣與文章。李錫奇與朱為白於台北
　　　市復興南路一段285號吉利大廈5樓成立版畫家畫廊。開幕展有陳庭詩、吳昊、夏陽、
　　　楊熾宏、李焜培、楚戈、蕭勤、顧重光、朱為白、李錫奇等藝術家參展。（圖版提
　　　供：版畫家畫廊）

| 年代 | 事件 | 資料來源 |
|---|---|---|
| | 11.11 - 11.17 太極藝廊舉辦「陳景容人物畫個展」。 | 李進興、《藝術家》雜誌 1978.11 |
| | 11.18 - 11.29 春之藝廊舉辦「七人現代畫展」。 | 《藝術家》雜誌 1978.11 |
| | 12. 太極藝廊於臺南省立社會教育館、臺東省立社會教育館舉辦「吳超羣畫展」，展出作品 100 餘幅。 | 《藝術家》雜誌 1978.12 |
| | 12.「版畫家藝廊」開幕，地址位於台北市復興南路一段 285 號吉利大廈 5 樓。 | 《藝術家》雜誌 1978.12 |
| | 12.1 - 12.20 版畫家畫廊舉辦「開幕展」，參與藝術家有陳庭詩、吳昊、夏陽、楊熾宏、李焜培、楚戈、蕭勤、顧重光、朱為白、李錫奇等人作品。 | 李錫奇、《藝術家》雜誌 1978.12 |
| | 12.6 - 12.10 太極藝廊舉辦「臺灣南部美術協會展」於高雄市議會，展出國畫、西畫作品 150 餘件。 | 《雄獅美術》1979.01 |
| 1978 | 12.8 - 12.17 龍門畫廊舉辦「楊興生畫展」。 | 龍門雅集、《藝術家》雜誌 1978.12 |
| | 12.10 - 12.19 太極藝廊舉辦「八儔書法展」於省立博物館。展出尤光先、王愷和、劉行之、謝宗安、陳其銓、石叔明、施孟宏、鄧濟榮等人作品。 | 《藝術家》雜誌 1979.01 |
| | 12.16 - 12.22 太極藝廊舉辦「張萬傳油畫個展」，以靜物和台灣風光為主。 | 李進興、《藝術家》雜誌 1978.12 |
| | 12.16 - 12.21 阿波羅畫廊舉辦「江明賢水墨畫展」於台灣省立台中圖書館，展出遊學各國所作之風景寫生 50 幅。 | 《雄獅美術》1979.01 |
| | 12.16 - 12.22 華明藝廊舉辦「李中堅彩墨國畫個展」。 | 《藝術家》雜誌 1979.01 |
| | 12.17 - 12.24 太極藝廊舉辦第十屆「世代畫展」於臺南市中正圖書館南區分館，展出孫松銓、蔡富明、林宏榮、何約白、吳瑞雲、許雪紅、陳淑嬌、蔡清河、郭豐盈、蘇長春、陳麗冰、陳榮琴、蘇燕玉、陳碧珍、陳美月、郭桓淑、曾鈺慧、李勝田、黃芳梅、黃成嘉等人作品。 | 《雄獅美術》1979.01 |

1978

| 年代 | 事件 | 資料來源 |
|---|---|---|
| 1978 | 12.19 - 12.28 龍門畫廊舉辦「張杰畫展」。 | 龍門雅集、《藝術家》雜誌 1978.12 |
| | 12.21 - 12.31 春之藝廊舉辦「陳陽春水彩個展」。 | 《藝術家》雜誌 1978.12 |
| | 12.26 - 1979.1.10 版畫家畫廊舉辦「吳昊首次版畫展」。 | 李錫奇 |
| | 12.30 - 1979.1.7 龍門畫廊舉辦「劉國松畫展」。 | 龍門雅集、《藝術家》雜誌 1978.12 |
| | 12.30 - 1979.1.12 阿波羅畫廊舉辦「袁樞真、吳昊、何懷碩、董陽孜、顧重光五人畫展」。 | 阿波羅畫廊、《藝術家》雜誌 1979.01 |
| 1979 | 長流畫廊遷回原址「台北市大安區金山南路二段 12 號 3 樓」，重新開幕。 | 長流畫廊 |
| | 李亞俐入龍門畫廊任職。 | 龍門雅集 |
| | 1.1 - 1.11 春之藝廊舉辦「李奇茂彩墨畫展」。 | 《雄獅美術》 |
| | 1.4 - 1.15 太極藝廊舉辦「張義雄、沈哲哉、賴傳鑑、吳炫三、陳瑞福油畫聯展」。 | 李進興、《藝術家》雜誌 1979.01 |
| | 1.6 - 1.26 中外畫廊舉辦「陳明善水彩畫展」。 | 《雄獅美術》1979.02 |
| | 1.9 - 1.21 龍門畫廊舉辦「徐進良抽象畫展」。 | 龍門雅集、《藝術家》雜誌 1979.01 |
| | 1.13 - 1.26 好望角畫廊舉辦「書畫推進家庭展覽」，展出黃君璧、葉公超、林玉山、高逸鴻、胡克敏、梁又銘、梁中銘、姚 谷、傅狷夫、季康、陳子和、歐豪年、喻仲林等 50 位藝術家作品，每幀作品定價 2,000 元起。 | 《雄獅美術》1979.02 |
| | 1.15 太極藝廊舉辦「自由畫會第二次聯展」於台灣省立台中圖書館。 | 《雄獅美術》1979.01 |
| | 1.15 - 1.31 春之藝廊舉辦「郭英聲攝影作品展」。 | 陳逢椿、《雄獅美術》1979.01 |

郭英聲
民國39年
生於台灣台北
民國48～54年
習繪畫、音樂、攝影。
民國59年
參加三人現代攝影「三人聯展」。
應邀參加第六、七屆全國美展。
作品選入國家畫廊。
畢業世界新聞專科學校。
參加「視覺藝術」群、「女」、「生活」等專題聯展。
應邀為雲門舞集做專題攝影並出版專集。
應邀為Newsweek Asia Magazine等雜誌做專題攝影。
拍攝民情風俗紀錄性影片。
民國64年～68年
巴黎大學電影系、第九舞台燈光工作室專業進修。
任職巴黎商業攝影工作室。
與S.I.P.A. Agency簽約、專業商業攝影、及紀錄影片製作。
作品透過S.I.P.A.在歐美十數種雜誌刊載。
前往埃及、以色列、蘇丹、衣索匹亞、肯亞、索馬利亞、吉布堤
葉門、海地、摩洛哥、撒哈拉沙漠、阿爾機尼亞、突尼西亞等各
國擔任攝影及影片攝製工作。
個人作品、簽名限定版於巴黎IMAGE BANK及GALERIE DARIAL等組織。

主辦：春之藝廊
　　　新象活動推展中心
贊助：「攝影的技術」
　　　總代理：台灣英文雜誌社
　　　台北市長沙街二段66號 電話：3612151
策劃：新象活動推展中心
　　　台北市南京東路三段348號1114室 電話：7512391

「郭英聲攝影展」文宣。（圖版提供：春之藝廊）

| 年代 | 事件 | 資料來源 |
|---|---|---|
| 1979 | 1.17 - 2.7 版畫家畫廊舉辦「陳奇祿所收藏民俗版畫展」。 | 《藝術家》雜誌 1979.02 |
| | 2.1 - 2.28 太極藝廊舉辦「張義雄、賴傳鑑、沈哲哉、陳瑞福四人聯展」，另吳炫三、施並錫作品亦同時展出。 | 李進興、《藝術家》雜誌 1979.02 |
| | 2.3 - 2.16 中外畫廊舉辦「陳國展版畫展」。 | 《藝術家》雜誌 1979.02 |
| | 2.3 - 2.14 春之藝廊舉辦「中韓藝術展」。 | 《雄獅美術》1979.02 |
| | 2.7 - 2.21 阿波羅畫廊舉辦「席德進中南美旅遊畫展」。 | 《藝術家》雜誌 1979.02 |
| | 2.8 - 2.18 龍門畫廊舉辦「趙二呆畫展」，展出多幅山居情趣、花菓蔬菜的水墨畫。 | 龍門雅集、《藝術家》雜誌 1979.02、《藝術家》雜誌 1979.03 |
| | 2.10 - 2.18 版畫家畫廊舉辦「西班牙版畫家烏爾古羅版畫展」。 | 李錫奇、《藝術家》雜誌 1979.02 |
| | 2.17 - 3.2 中外畫廊舉辦「楊慧龍水墨展」。 | 《藝術家》雜誌 1979.02 |
| | 2.18 - 3.3 春之藝廊舉辦「侯翠杏畫展」。 | 陳逢椿、《藝術家》雜誌 1979.02、《藝術家》雜誌 1979.03 |
| | 2.20 - 2.28 版畫家畫廊舉辦「版畫家會員聯展」。 | 李錫奇、《藝術家》雜誌 1979.02 |
| | 2.21 - 2.28 龍門畫廊舉辦「丁衍庸遺作展」。 | 龍門雅集、《藝術家》雜誌 1979.02 |
| | 2.23 - 2.28 阿波羅畫廊舉辦「名家聯展」。 | 《雄獅美術》1979.02 |
| | 3.「朝雅畫廊」開幕，地點位於高雄市四維四路 22 號（金鼎大樓 5 樓）。 | 《雄獅美術》1979.04 |
| | 3. 黃廷輝創辦，「羅福畫廊」開幕，地點位於台北市中山北路二段 4 號之 4。 | 《雄獅美術》1979.04 |

| 年代 | 事件 | 資料來源 |
|---|---|---|
| | 3. 羅福畫廊首展舉辦「陳道明與楊興生聯展」。 | 《雄獅美術》1979.04 |
| | 3.1 - 3.15 太極藝廊展出張義雄、賴傳鑑、沈哲哉、陳瑞福等 4 位太極簽約畫家新作品。 | 李進興、《藝術家》雜誌 1979.03 |
| | 3.2 - 3.15 版畫家畫廊舉辦「陳庭詩版畫展」。 | 李錫奇、《藝術家》雜誌 1979.03 |
| | 3.5 - 3.16 中外畫廊舉辦「陳松、謝棟樑雕塑聯展」。 | 《雄獅美術》1979.04 |
| | 3.8 - 3.18 龍門畫廊舉辦「梁丹丰畫展」。 | 龍門雅集、《藝術家》雜誌 1979.03 |
| | 3.8 - 3.29 春之藝廊舉辦「雄獅新人獎、春之藝廊春藝獎得獎作品展覽」。 | 陳逢椿、《雄獅美術》1979.03 |
| 1979 | 3.15 - 3.25 朝雅畫廊舉辦「當代水墨畫家聯展」，展出趙二呆、吳超羣、王廷欽、容天圻、陳大川、蔡茂森、李書祈、王家農、卓雅軒、陳庭詩、黃光男、洪根深，展出作品 30 餘幅。 | 《雄獅美術》1979.04 |
| | 3.16 - 3.30 版畫家畫廊舉辦「林智信版畫展」。 | 李錫奇 |
| | 3.17 - 3.23 太極藝廊舉辦「陳輝東油畫展」，展出 30 多件人物畫。 | 李進興、《藝術家》雜誌 1979.03 |
| | 3.18 「前鋒畫廊」開幕，地點位於台北市敦化南路與信義路交叉口。 | 《雄獅美術》1979.04 |
| | 3.18 前鋒畫廊首展舉辦「十位名家聯展」。 | 《雄獅美術》1979.04 |
| | 3.21 - 4.8 龍門畫廊舉辦「西畫聯展」。 | 《雄獅美術》1979.04 |
| | 3.24 - 4.6 翠華堂舉辦「第一屆中國水墨畫聯展」，展出當代水墨畫家作品多幅。 | 《雄獅美術》1979.04 |
| | 3.25 太極畫廊由「台北市松江路 59 號 2 樓」遷址至「台北市仁愛路四段大圓環邊的萬代福大廈 3 樓」。 | 李進興、《雄獅美術》1979.03 |

| 年代 | 事件 | 資料來源 |
|---|---|---|
| | 3.25 太極藝廊、藝術家雜誌社聯合舉辦搬遷首展「光復前台灣美術回顧展」，展出 30 位台灣本土畫家及對台灣有影響之日本畫家的作品。 | 李進興、《藝術家》雜誌 1979.03 |
| | 4.1 - 4.12 太極藝廊舉辦「經紀畫家聯展」。 | 李進興、《藝術家》雜誌 1979.04 |
| | 4.1 - 4.12 春之藝廊舉辦「尹之立彩墨書畫特展」。 | 《雄獅美術》1979.04、陳逢椿 |
| | 4.2 太極藝廊出版《張義雄作品第一輯》。 | 李進興 |
| | 4.2 - 4.15 版畫家畫廊舉辦「江漢東木刻版畫展」。 | 李錫奇、《藝術家》雜誌 1979.05 |
| | 4.2 - 4.8 羅福畫廊舉辦「蔡日興畫展」。 | 《雄獅美術》1979.04 |
| 1979 | 4.10 - 4.18 龍門畫廊舉辦「香港畫家聯展」，展出王無邪、張義、許子雄等人作品。 | 《雄獅美術》1979.04 |
| | 4.14 - 4.20 太極藝廊舉辦「張義雄油畫個展」。 | 李進興、《藝術家》雜誌 1979.04 |
| | 4.17 - 4.28 羅福畫廊舉辦「蔡日興彩墨畫展」。 | 《雄獅美術》1979.05 |
| | 4.18 - 4.25 版畫家畫廊舉辦「朱為白畫展」。 | 李錫奇、《雄獅美術》1979.05 |
| | 4.21 - 5.2 春之藝廊舉辦「陳景容畫展」。 | 陳逢椿、《雄獅美術》1979.04、《雄獅美術》1979.05 |
| | 4.22 - 4.30 太極藝廊舉辦「經紀畫家聯展」。 | 李進興、《雄獅美術》1979.04 |
| | 4.23 - 4.26 龍門畫廊舉辦「顧獻梁教授收藏名畫紀念」。 | 龍門雅集 |
| | 4.27 - 5.8 龍門畫廊舉辦「林義昌油畫展」。 | 龍門雅集、《藝術家》雜誌 1979.05 |

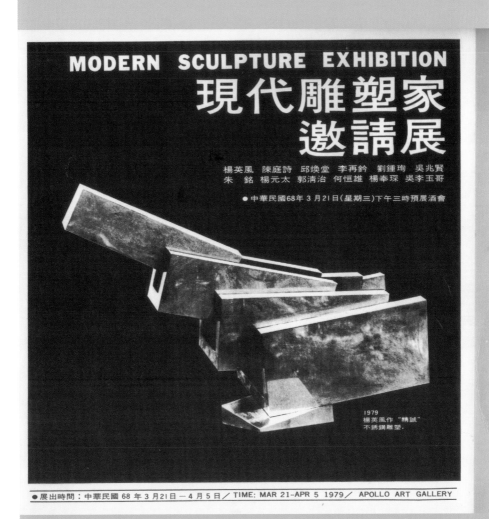

現代雕塑家邀請展展覽文宣。該展覽共展出楊英風、陳庭詩、邱煥堂、李再鈴、劉鍾珣、吳兆賢、朱銘、楊元太、郭清治、何恆雄、吳李玉哥等人作品。（圖版提供：阿波羅畫廊）

| 年代 | 事件 | 資料來源 |
|---|---|---|
| | 4.27 - 5.10 版畫家畫廊舉辦「第一接觸」十人油畫展，展出藝術家有陳正雄、楊興生、謝孝德、許坤成、徐進良、吳昊、楊熾宏、朱為白、陳世明、李錫奇等人作品。 | 李錫奇、《藝術家》雜誌 1979.05 |
| | 4.28 - 5.5 羅福畫廊舉辦「徐樂芹水彩個展」。 | 《雄獅美術》1979.05 |
| | 5. 版畫家畫廊舉辦「香港畫家張義版畫個展」。 | 《雄獅美術》1979.05 |
| | 5.1 - 5.17 太極藝廊舉辦「經紀畫家聯展」。 | 李進興、《藝術家》雜誌 1979.05 |
| | 5.4 - 5.18 前鋒畫廊舉辦「鄭善禧、江明賢二人展」。 | 《藝術家》雜誌 1979.05 |
| | 5.5 - 5.16 春之藝廊舉辦「王農、鍾壽仁國畫聯展」。 | 陳逢椿、《雄獅美術》1979.05 |
| 1979 | 5.6 版畫家畫廊舉辦「韓湘寧作品幻燈片欣賞會」。 | 李錫奇 |
| | 5.7 - 5.16 羅福畫廊舉辦「留日前輩畫家聯展」，展出顏水龍、陳進、林玉山、林之助、陳慧坤、張萬傳、張義雄、廖德政等 10 餘人作品。 | 《藝術家》雜誌 1979.05 |
| | 5.15 - 5.25 龍門畫廊舉辦「陳雨島油畫展」。 | 《藝術家》雜誌 1979.05、龍門雅集 |
| | 5.18 - 5.27 羅福畫廊舉辦「張榮凱水彩個展」。 | 《藝術家》雜誌 1979.05 |
| | 5.19 - 5.25 太極藝廊舉辦吳炫三「台灣・台灣」油畫個展。 | 李進興、《藝術家》雜誌 1979.05 |
| | 5.19 - 5.27 春之藝廊舉辦「李祖原畫展」。 | 《雄獅美術》1979.05 |
| | 5.20 - 6.3 版畫家畫廊舉辦「香港張義畫展」。 | 李錫奇、《藝術家》雜誌 1979.05 |
| | 6. 版畫家畫廊舉辦「版畫家聯展」。 | 李錫奇 |
| | 6.1 - 6.13 太極藝廊舉辦「太極經紀畫家聯展」，展出張義雄、沈哲哉、賴傳鑑、陳瑞福、施並錫等人作品。 | 李進興、《雄獅美術》1979.06 |

| 年代 | 事件 | 資料來源 |
|---|---|---|
| | 6.3 - 6.14 春之藝廊舉辦「星期日畫家聯展」。 | 陳逢椿 |
| | 6.3 - 6.14 春之藝廊舉辦「星期日畫家會聯展」，展出楊清水、邱水銓等 19 人，油畫、水彩作品 60 件。 | 陳逢椿、《雄獅美術》1979.06 |
| | 6.8 - 6.20 前鋒畫廊舉辦「郭軔教授精品展」。 | 《雄獅美術》1979.06 |
| | 6.8 - 6.17 羅福畫廊舉辦「潘朝森油畫個展」。 | 《雄獅美術》1979.06 |
| | 6.14 - 6.20 太極藝廊舉辦「中部年輕畫家黃文雄油畫個展」。 | 《雄獅美術》1979.06 |
| | 6.17 - 6.27 春之藝廊舉辦「河邊畫會聯展」，展出張義雄、黃新契、陳昭貳、陳榮和、陳藏興、陳景容、林顯宗、汪濤寧、吳王承、陳國展、邱垂德、王躍憲、陳政宏等人作品。 | 《雄獅美術》1979.06 |
| | 6.22 - 6.28 羅福畫廊舉辦「汪壽寧個展」。 | 《雄獅美術》1979.06 |
| | 6.23 - 6.29 太極藝廊舉辦「太極經紀畫家賴傳鑑油畫個展」。 | 李進興、《雄獅美術》1979.06 |
| 1979 | 6.26 - 7.1 藝術家畫廊舉辦「水墨畫聯展」，展出李文漢、葉港、李川、楚山青、梁奕焚、謝文昌、陳庭詩、于還素、黃歌川、江明賢、于術修、陳其寬、李重重、霧霓、鄭善禧、文霽、黃惠貞、陳大川、羅青、李國謨、洪根深等人作品。 | 《雄獅美術》1979.07 |
| | 6.29 長流畫廊重新開幕，舉辦首展「林玉山回顧展」，此展配合雄獅月刊一百期專題介紹，並出版「林玉山畫集」。 | 長流畫廊、《雄獅美術》1979.06 |
| | 7.2 - 7.12 前鋒畫廊舉辦「吳學讓水墨個展」。 | 《雄獅美術》1979.07 |
| | 7.4 - 7.15 龍門畫廊舉辦「廖修平版畫展」。 | 龍門雅集、《雄獅美術》1979.07 |
| | 7.4 - 7.22 春之藝廊舉辦「洪瑞麟三十五年礦工造型展」。 | 陳逢椿、《雄獅美術》1979.07 |
| | 7.5 - 7.11 華明藝廊舉辦「書法水墨展」。 | 《雄獅美術》1979.07 |
| | 7.5 - 7.11 太極藝廊舉辦「六人新作聯展」，參與藝術家有張義雄、賴傳鑑、沈哲哉、陳瑞福、施並錫、席慕蓉。 | 李進興、《雄獅美術》1979.07 |

| 年代 | 事件 | 資料來源 |
|---|---|---|
| 1979 | 7.5「明生畫廊」成立。 | 明生畫廊、《雄獅美術》1979.07 |
| | 7.5 - 7.14 明生畫廊舉辦開幕展「世界畫家特展」，展出盧奧、米羅、達利、畢費、荻須高德等人作品。 | 明生畫廊 |
| | 7.6 - 7.16 版畫家畫廊舉辦「吉田穗高、吉田千鶴子雙人版畫展」。 | 李錫奇、《雄獅美術》1979.07 |
| | 7.7 - 7.11 正中畫廊展出「東方長嘯草書馬畫展」。 | 《雄獅美術》1979.07 |
| | 7.7 - 7.20 翠華堂舉辦「洪根深畫展」。 | 《雄獅美術》1979.08 |
| | 7.「茶藝館」開幕。 | 《雄獅美術》1979.07 |
| | 7. 茶藝館舉辦首展「張性荃國畫展」。 | 《雄獅美術》1979.07 |
| | 7.16 - 7.31 長流畫廊主辦、藝海雜誌協辦「當代名家書畫展」，展出張大千、黃君璧、林玉山、歐豪年等60餘人，作品200餘件。 | 《雄獅美術》1979.07 |
| | 7.18 - 7.29 龍門畫廊舉行「曾培堯出國前預展」。 | 龍門雅集、《雄獅美術》1979.07 |
| | 7.21 - 7.27 日，太極藝廊舉辦「陳銀輝畫展」。 | 李進興、《雄獅美術》1979.07 |
| | 7.24 - 7.29 阿波羅畫廊舉辦「陳甲上首次個展」。 | 阿波羅畫廊、《雄獅美術》1979.07 |
| | 7.24 - 8.5 春之藝廊舉辦「李義弘水墨畫個展」。 | 《雄獅美術》1979.07、《雄獅美術》1979.08 |
| | 7.27 - 7.30 台灣新聞報畫廊舉辦「洪根深畫展」。 | 《雄獅美術》1979.08 |
| | 8. 春之藝廊闢專用展覽室「新人畫廊」，長期展售藝壇新人的作品，藉以激勵年輕畫家專心創作。 | 《雄獅美術》1979.09 |
| | 8.1 - 8.22 太極藝廊舉辦「經紀畫家—張義雄、沈哲哉、賴傳鑑、陳瑞福、施並錫新作展」。 | 李進興、《雄獅美術》1979.08 |

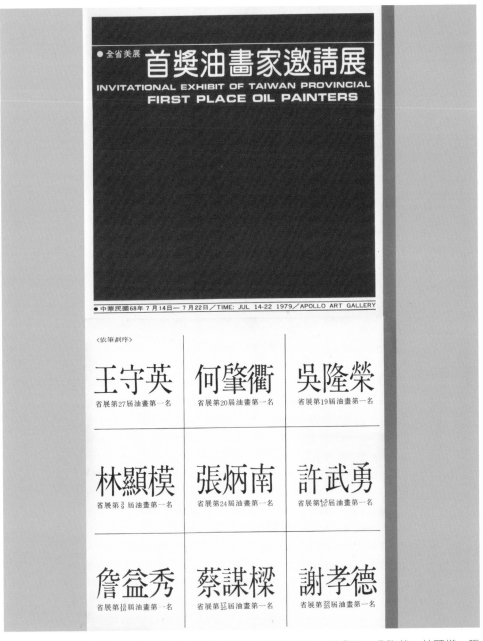

全省美展首獎油畫家邀請展展覽文宣。該展覽共展出王守英、何肇衢、吳隆榮、林顯模、張炳南、許武勇、詹益秀、蔡謀樑、謝孝德等人作品。（圖版提供：阿波羅畫廊）

| 年代 | 事件 | 資料來源 |
|---|---|---|
| 1979 | 8.1 - 8.14 版畫家畫廊舉辦「林燕版畫展」，展出油畫、版畫作品。 | 李錫奇、《雄獅美術》1979.08 |
| | 8.2 - 8.12 長流畫廊舉辦「溥心畬特展」，展出私人收藏精品300件。 | 長流畫廊、《雄獅美術》1979.08 |
| | 8.2 - 8.11 明生畫廊舉辦「國內畫家聯展」，展出李石樵、李澤藩、李德、林書堯、吳炫三、陳景容、陳銀輝、陳慶熇、張萬傳、楊三郎、廖繼春、劉啟祥、劉煜等人作品。 | 明生畫廊、《雄獅美術》1979.08 |
| | 8.4 - 8.12 羅福畫廊舉辦「德國畫家OTONE夫婦聯展」。OTONE展出油畫，其妻Maria Helen展出版畫。 | 《雄獅美術》1979.08 |
| | 8.9 - 8.19 春之藝廊舉辦「王攀元畫展」。 | 陳逢椿、《雄獅美術》1979.08 |
| | 8.14 - 8.26 長流畫廊舉辦「古今書畫名家特展」，展出齊白石、黃賓虹、傅抱石、徐悲鴻、任伯年、吳昌碩等百位名家作品。 | 長流畫廊、《雄獅美術》1979.08 |
| | 8.19 - 9.18 茶藝館舉辦「楊漢宗水墨畫展」。 | 《雄獅美術》1979.08 |
| | 8.19 - 8.26 羅福畫廊舉辦「楊啟東水彩、油畫個展」。 | 《雄獅美術》1979.08 |
| | 8.23 - 9.2 春之藝廊舉辦「賴守仁雕塑展」。 | 陳逢椿、《雄獅美術》1979.08 |
| | 8.24 - 9.2 龍門畫廊舉辦「楊興生個展」。 | 龍門雅集、《雄獅美術》1979.08 |
| | 8.24 - 9.6「永琦畫廊」重新開幕，地址於南京東路二段永琦百貨公司2樓。 | 《雄獅美術》1979.09 |
| | 8.24 - 9.6 永琦畫廊舉辦「許忠英、于彭聯展」，展出許忠英水彩雪景寫生15幅、于彭油畫人物15幅。 | 《雄獅美術》1979.09 |
| | 8.25 - 8.31 太極藝廊舉辦「沈哲哉油畫個展」。 | 李進興、《雄獅美術》1979.08 |
| | 8.28 - 9.2 長流畫廊舉辦「鄭香龍水彩畫展」。 | 長流畫廊、《雄獅美術》1979.08 |

| 年代 | 事件 | 資料來源 |
|---|---|---|
| | 9.1 - 9.11 太極藝廊舉辦「油畫聯展」，展出張義雄、沈哲哉、賴傳鑑、陳瑞福、施並錫、席慕蓉、張炳南、陳銀輝、楊三郎等人作品。 | 李進興、《藝術家》雜誌 1979.09 |
| | 9.4 - 9.12 長流畫廊舉辦「遺留在臺灣的日本書畫展」。江戶時代的有渡邊華山、圓山應舉、長澤蘆雪、田能村竹田、酒井抱一、古文晁、立源杏所、剛田半江、狩野探幽、高橋草坪、松村景文、柳澤淇園、山本梅逸、岸駒等人。明治後有橫山大觀、橋本雅邦、竹內栖鳳、上村松園、川合玉堂、福田平八郎、小茂田青樹、橋本關雪、神原紫峰等人。書法有賴山陽、良寬和尚、澤庵和尚、隱元和尚、小林一茶、荻生徂徠、西鄉隆盛等人。另亦有上山滿、後藤新平、木下靜崖、鄉原古統、秋山春水、野村泉月等人作品。 | 長流畫廊、《藝術家》雜誌 1979.09 |
| | 9.4 - 9.13 龍門畫廊舉辦「莊喆個展」。 | 龍門雅集、《藝術家》雜誌 1979.09 |
| 1979 | 9.6 - 9.16 春之藝廊舉辦「莊明勛攝影展」。 | 《藝術家》雜誌 1979.09、陳逢椿 |
| | 9.7 - 9.17 版畫家畫廊舉辦「李錫奇版畫展」。 | 李錫奇、《藝術家》雜誌 1979.09 |
| | 9.7 - 9.17 羅福畫廊舉辦「許深州東洋畫展」。 | 《藝術家》雜誌 1979.09 |
| | 9.10 - 9.25 前鋒畫廊舉辦「現代畫家素描展」，展出李德、何懷碩、林惺嶽、陳世明、顧重光的素描作品。 | 《藝術家》雜誌 1979.09 |
| | 9.13 - 9.19 太極藝廊舉辦「陳榮和水彩畫個展」。 | 李進興、《藝術家》雜誌 1979.09 |
| | 9.14 - 9.30 長流畫廊舉辦「台灣古書畫展」。清朝有謝琯樵、郭尚先、謝曦、呂世宜、林覺、陳祚年、林嘉、李霞、李燦等人。民初有朱少敬、蔡九五、王席聘、黃元璧、王少濤、黃壽澄、許筠、范耀庚、葉漢卿、吳芾、吳鳳生、呂璧松、蔡雪溪、潘春源等人。日至時期有藍蔭鼎、陳敬輝、盧雲生、呂鐵州等人，作品總共約200多幅。 | 長流畫廊、《藝術家》雜誌 1979.09 |

| 年代 | 事件 | 資料來源 |
|---|---|---|
| | 9.19 - 30 版畫家畫廊舉辦「郭振昌個展」。 | 李錫奇、《藝術家》雜誌 1979.09 |
| | 9.20 - 9.30 春之藝廊舉辦「陳嘉仁『吾民聯作展』」。 | 陳逢椿、《藝術家》雜誌 1979.09 |
| | 9.20 - 9.29 羅福畫廊舉辦「白金男個展」。 | 《藝術家》雜誌 1979.10 |
| | 9.22 - 9.28 太極藝廊舉辦「施並錫『吾土吾民』油畫個展」。 | 李進興、《藝術家》雜誌 1979.09 |
| | 9.26 - 10.5 前鋒畫廊舉辦「韓朴魯壽水墨個展」。 | 《藝術家》雜誌 1979.10 |
| | 10. 版畫家畫廊舉辦「菲律賓洪救國油畫展」。 | 《雄獅美術》1979.10 |
| | 10.1 - 10.17 太極藝廊舉辦「油畫聯展」。 | 《雄獅美術》1979.10 |
| 1979 | 10.2 - 10.11 長流畫廊舉辦「膠彩畫名家聯展」，展出林之助、林玉山、陳進、許深州、黃鷗波、蔡草如等人作品。 | 長流畫廊、《藝術家》雜誌 1979.10 |
| | 10.2 - 10.11 長流畫廊舉辦「溥心畬特展」。 | 《藝術家》雜誌 1979.10 |
| | 10.2 - 10.15 版畫家畫廊舉辦「香港夏碧泉版畫展」。 | 李錫奇、《藝術家》雜誌 1979.10 |
| | 10.5 方惠光主持之「藝之巢藝術中心」開幕，地址於台南市成功路 87 號。 | 《雄獅美術》1979.12 |
| | 10.5 藝之巢藝術中心舉辦「林榮彬油畫展」。 | 《雄獅美術》1979.12 |
| | 10.5 - 10.14 龍門畫廊舉辦「席德進・張杰中國風水彩畫聯展」。 | 龍門雅集、《藝術家》雜誌 1979.10 |
| | 10.6 - 10.14 春之藝廊舉辦「梁正居攝影展」。 | 陳逢椿、《雄獅美術》1979.10 |
| | 10.11 - 10.18 太極畫廊舉辦「名家精緻油畫小品展」。 | 《藝術家》雜誌 1979.11 |

| 年代 | 事件 | 資料來源 |
|---|---|---|
| 1979 | 10.12 - 10.21 長流畫廊舉辦「當代西畫名家聯展」。 | 長流畫廊、《藝術家》雜誌 1979.10 |
| | 10.12 - 10.21 長流畫廊舉辦「歐豪年教授畫展」。 | 長流畫廊、《藝術家》雜誌 1979.10 |
| | 10.17 - 10.31 版畫家畫廊舉辦「菲律賓洪救國油畫展」。 | 李錫奇、《藝術家》雜誌 1979.10 |
| | 10.17 - 10.28 春之藝廊舉辦「蔡榮祐陶藝展」。 | 陳逢椿、《藝術家》雜誌 1979.10 |
| | 10.17 - 10.31 明生畫廊舉辦「李文漢畫展」。 | 明生畫廊、《藝術家》雜誌 1979.10 |
| | 10.18 - 10.28 龍門畫廊舉辦「李薦宏水彩畫展」。 | 龍門雅集、《藝術家》雜誌 1979.10 |
| | 10.20 - 10.26 太極藝廊舉辦「陳瑞福油畫個展」。 | 李進興、《藝術家》雜誌 1979.10 |
| | 10.23 - 10.31 長流畫廊舉辦「三十年來省展國畫名家聯展」。 | 長流畫廊、《藝術家》雜誌 1979.10 |
| | 10.23 - 10.31 長流畫廊舉辦「名家國畫特展」。 | 《藝術家》雜誌 1979.10 |
| | 10.24 - 10.31 華明藝廊舉辦「芝紀畫會聯展」。 | 《藝術家》雜誌 1979.11 |
| | 10.30 - 11.9 龍門畫廊舉辦「梁奕焚油畫展」。 | 龍門雅集、《藝術家》雜誌 1979.10、《藝術家》雜誌 1979.11 |
| | 11. 太極藝廊舉辦「經紀畫家油畫聯展」經常展出。 | 《雄獅美術》1979.11 |
| | 11.1 - 11.10 長流畫廊舉辦「浮世繪特展」，展出江戶時期、明治時期及大正時期的作品 130 幅。 | 長流畫廊、《藝術家》雜誌 1979.11 |
| | 11.1 - 11.11 春之藝廊舉辦「臺灣水彩畫聯展」。 | 《藝術家》雜誌 1979.11 |

1979

| 年代 | 事件 | 資料來源 |
|---|---|---|
| | 11.1 - 11.10 正中畫廊舉辦「張榮凱水彩畫展」。 | 《藝術家》雜誌 1979.11 |
| | 11.1 - 11.13 版畫家畫廊舉辦「楚戈畫展」。 | 李錫奇、《藝術家》雜誌 1979.11 |
| | 11.2 - 11.12 現代畫廊舉辦「李奇茂、趙二呆水墨聯展」。 | 《雄獅美術》1979.11 |
| | 11.6 - 11.17 明生畫廊舉辦「北北畫會八人聯展」。 | 明生畫廊、《藝術家》雜誌 1979.10、《藝術家》雜誌 1979.11 |
| | 11.10 - 11.16 太極藝廊舉辦「柴原雪油畫個展」。 | 李進興、《藝術家》雜誌 1979.10、《藝術家》雜誌 1979.11、 |
| 1979 | 11.11 - 11.29 版畫家畫廊與龍門畫廊合力舉辦「李仲生個展」，為李仲生生前唯一個展。1970 年以前作品於版畫家藝廊展出，1970 年以後作品於龍門畫廊展出。 | 龍門雅集、《藝術家》雜誌 1979.11 |
| | 11.11 - 11.19 長流畫廊舉辦「古今名家畫展」。 | 《藝術家》雜誌 1979.11 |
| | 11.15 - 11.25 春之藝廊舉辦「郭忠烈畫展」。 | 陳逢椿、《藝術家》雜誌 1979.11 |
| | 11.17 - 11.26 現代畫廊舉辦「王君懿國畫展」。 | 《雄獅美術》1979.11 |
| | 11.19 - 11.30 明生畫廊舉辦「藍清輝、潘朝森、曾文賢水彩畫聯展」。 | 明生畫廊、《藝術家》雜誌 1979.11 |
| | 11.21 - 11.30 長流畫廊舉辦「陳陽春日本寫生畫展」。 | 長流畫廊、《藝術家》雜誌 1979.11 |
| | 11.29 - 12.9 春之藝廊舉辦「陳澄波遺作展」。 | 陳逢椿、《雄獅美術》1979.12 |
| | 12.1 - 12.10 長流畫廊舉辦「耀雲樓收藏精品展」。 | 《藝術家》雜誌 1979.12 |

預展酒會：十一月廿八日下午２時～５時 Reception Party:
Nov. 28 / 2：00～5：00(P . M.)

正式展出：十一月廿九日～十二月九日 Date of: Nov. 29―Dec. 9

為維護藝廊環境清潔，懇辭花籃，敬請合作！

上圖：版畫家畫廊1979年11月15日至11月25日，舉辦李仲生畫展，合影人：
　　　（左起）李錫奇、李仲生、吳昊。（圖版提供：版畫家畫廊）
下圖：「陳澄波遺作展」文宣。（圖版提供：春之藝廊）

| 年代 | 事件 | 資料來源 |
|---|---|---|
| | 12.1 - 12.10 羅福畫廊舉辦「陳慧坤歐遊個展」。 | 《藝術家》雜誌 1979.12 |
| | 12.1 - 12.10 長流畫廊舉辦「藝術推行進入家庭運動古今名家書畫廉售」。 | 《雄獅美術》1979.12 |
| | 12.1 - 12.12 太極藝廊舉辦「經紀畫家聯展」，參展藝術家有張義雄、沈哲哉、賴傳鑑、陳瑞福、施並錫、陳銀輝、楊三郎、張炳南。 | 李進興、《藝術家》雜誌 1979.12 |
| | 12.1 - 12.14 版畫家畫廊舉辦「海外現代畫家邀請展」，參展藝術家有丁雄泉、林壽宇、洪救國、夏陽、陳昭宏、張義、霍剛、姚慶章、趙無極、韓湘寧等。 | 李錫奇、《藝術家》雜誌 1979.12 |
| | 12.3 - 12.13 明生畫廊舉辦「倪朝龍畫展」。 | 明生畫廊、《藝術家》雜誌 1979.11、《藝術家》雜誌 1979.12 |
| 1979 | 12.5 - 12.16 龍門畫廊舉辦「劉其偉水彩畫個展」。 | 龍門雅集、《藝術家》雜誌 1979.12 |
| | 12.6 - 12.16 阿波羅畫舉辦「陳樂予銅彩畫畫展」。 | 阿波羅畫廊、《藝術家》雜誌 1979.12 |
| | 12.12 - 12.20 春之藝廊舉辦「謝春德吾土吾民攝影展」。 | 陳逢椿、《藝術家》雜誌 1979.12 |
| | 12.15 - 12.21 太極藝廊舉辦「席慕蓉油畫個展」。 | 李進興、《藝術家》雜誌 1979.12 |
| | 12.15 - 12.21 太極藝廊舉辦「鐳射藝術三人展」。 | 李進興、《藝術家》雜誌 1979.12 |
| | 12.17 - 12.31 明生畫廊舉辦「陳勤：東方長嘯草書馬畫展」。 | 明生畫廊、《藝術家》雜誌 1979.11、《藝術家》雜誌 1979.12 |
| | 12.18 - 12.25 龍門畫廊舉辦「洪根深畫展」。 | 龍門雅集、《藝術家》雜誌 1979.12 |

| 年代 | 事件 | 資料來源 |
|---|---|---|
| 1979 | 12.18 - 12.30 版畫家畫廊舉辦「吹田文明版畫展」。 | 李錫奇、《藝術家》雜誌 1979.12 |
| | 12.23 - 12.27 春之藝廊舉辦「韓國金萬熙民俗畫展」。 | 陳逢椿、《雄獅美術》1979.12 |
| | 12.23 - 12.27 春之藝廊舉辦「韓國李俊熙陶藝展」。 | 《雄獅美術》1979.12 |
| | 12.26 - 12.31 龍門畫廊舉辦「訪美水彩畫家作品聯展」。 | 龍門雅集、《雄獅美術》1979.12 |
| | 12.30 - 1980.1.13 阿波羅畫廊舉辦「林順雄畫展」。 | 阿波羅畫廊、《藝術家》雜誌 1980.01 |
| | 12.30 - 1980.1.10 春之藝廊舉辦「陳夏雨雕塑展」。 | 陳逢椿、《雄獅美術》1979.12 |
| | 12.30 - 1980.1.10 春之藝廊舉辦「陳夏雨雕塑展」。蟄居台中的雕刻家陳夏雨，展出包括他 30 年來的雕刻原作，並有近期的新作呈現。 | 《雄獅美術》1980.01 |
| 1980 | 「維納斯藝廊」成立，地址於「花蓮市府前路 126-1 號」。 | 中華民國畫廊協會，《1999 畫廊年鑑》，台北：敦煌藝術股份有限公司出版，1999 年 8 月。 |
| | 1. 明生藝術中心舉辦開幕首展「畢卡索版畫展」。 | 《藝術家》雜誌 1980.02 |
| | 1.1 - 1.7 羅福畫廊舉辦「小關育也油畫展」，展出為台灣風景與蘭嶼寫生作品。 | 《藝術家》雜誌 1980.01 |
| | 1.2 - 1.13 龍門畫廊舉辦「邱忠均版畫展」。 | 龍門雅集、《藝術家》雜誌 1980.01 |
| | 1.2 - 1.12 明生畫廊舉辦「水墨畫展」，展出李澤藩、李文漢、陳其寬、歐豪年、江明賢、李義弘、張杰、陳陽春、陳克言等作品。 | 明生畫廊、《藝術家》雜誌 1980.01 |

| 年代 | 事件 | 資料來源 |
|---|---|---|
| 1980 | 1.4 - 1.17 太極藝廊舉辦「經紀畫家聯展」，展出張義雄、沈哲哉、賴傳鑑、陳瑞福、施並錫、席慕蓉、陳銀輝、楊三郎、張炳南等人作品。 | 李進興、《藝術家》雜誌 1980.01 |
| | 1.11 - 1.26 龍門畫廊舉辦「趙二呆水墨畫展」。 | 龍門雅集、《藝術家》雜誌 1980.01 |
| | 1.13 - 2.24 春之藝廊舉辦「林崇漢插畫展」。 | 陳逢椿、《雄獅美術》1979.12、《雄獅美術》1980.01 |
| | 1.15 - 1.25 羅福畫廊舉辦「陳輝國畫展」。 | 《藝術家》雜誌 1980.01 |
| | 1.15 - 1.30 明生畫廊舉辦「中外名家油畫展」，展出廖繼春、張萬傳、洪瑞麟、吳炫三、陳輝東、陳勤、徐進良、孫明煌、橫塚繁、黑木邦彥、大決康之、森下武、山本亞稀等人的作品。 | 明生畫廊、《藝術家》雜誌 1980.01 |
| | 1.18 - 1.30 版畫家畫廊舉辦「私人羅青小品展」，展出水墨畫 20 幅。 | 李錫奇、《藝術家》雜誌 1980.01 |
| | 1.18 - 1.27 阿波羅畫廊舉辦「當代名家人體畫回顧展」，展出李石樵、洪瑞麟、席德進、陳景容、謝孝德、賴武雄、陳輝東、許坤成等人作品。 | 阿波羅畫廊 |
| | 1.19 - 1.25 太極藝廊舉辦「沈國仁第一次水彩畫個展」。 | 李進興、《藝術家》雜誌 1980.01 |
| | 1.27 - 1.31 太極藝廊舉辦「趙翔先生收藏展」。 | 李進興、《藝術家》雜誌 1980.01 |
| | 1.27 - 2.13 春之藝廊舉辦張萬傳「年年有魚」畫展，展出 100 多幅各式各樣的魚。 | 陳逢椿、《藝術家》雜誌 1980.01、《藝術家》雜誌 1980.02 |
| | 1.29 - 2.3 龍門畫廊舉辦「劉良佑師生陶瓷展」。 | 《藝術家》雜誌 1980.01 |

| 年代 | 事件 | 資料來源 |
|---|---|---|
| 1980 | 2.1 - 2.10 羅福畫廊舉辦「韓舞麟水彩畫展」。 | 《藝術家》雜誌 1980.02 |
| | 2.1 - 2.12 阿波羅畫廊舉辦「馬白水畫展」。 | 阿波羅畫廊、《藝術家》雜誌 1980.02 |
| | 2.1 - 2.14 版畫家畫廊舉辦「佛山版畫展」。 | 李錫奇、《藝術家》雜誌 1980.02 |
| | 2.1 - 2.14 太極藝廊舉辦「十人油畫家聯展」，展出張義雄、沈哲哉、賴傳鑑、陳瑞福、施並錫、顏雲連、陳銀輝、楊三郎、張炳南、陳政宏 10 人作品。 | 李進興、《藝術家》雜誌 1980.02 |
| | 2.5 - 5.14 明生畫廊舉辦「世界名畫家畢卡索版畫展」。 | 明生畫廊、《藝術家》雜誌 1980.02 |
| | 2.6 - 2.12 龍門畫廊龍門畫廊舉辦「丁衍庸遺作展」。 | 龍門雅集、《藝術家》雜誌 1980.02 |
| | 2.22 - 2.28 太極藝廊舉辦「五人繪畫聯展」，展出何肇衢、席慕蓉、舒曾祉、劉其偉、劉煜等 5 人作品。 | 李進興、《藝術家》雜誌 1980.02 |
| | 2.22 - 3.2 春之藝廊舉辦「劉良佑畫展暨堯舜窯陶瓷創作展」。 | 陳逢椿、《藝術家》雜誌 1980.02 |
| | 2.23 - 3.2 龍門畫廊舉辦「陳庭詩版畫展」。 | 《雄獅美術》1980.02 |
| | 2.23 - 3.2 阿波羅畫廊舉辦「施慧明畫展」。 | 阿波羅畫廊、《藝術家》雜誌 1980.02 |
| | 2.23 - 3.2 長流畫廊舉辦「薛慧山近作展」。 | 《藝術家》雜誌 1980.02 |
| | 2.26 - 3.9 版畫家畫廊舉辦「趙無極版畫展」。 | 李錫奇 |
| | 3.1 - 3.27 太極藝廊舉辦「十人油畫聯展」。 | 李進興 |
| | 3.1 - 3.20 太極藝廊舉辦「油畫聯展」，展出張義雄、施並錫、賴傳鑑、陳政宏、沈哲哉、陳銀輝、陳瑞福、楊三郎等人作品。 | 李進興、《藝術家》雜誌 1980.03 |

| 年代 | 事件 | 資料來源 |
|---|---|---|
| 1980 | 3.3 - 3.14 明生畫廊舉辦「王家誠畫展」。 | 明生畫廊、《藝術家》雜誌 1980.03 |
| | 3.5 - 3.16 阿波羅畫廊舉辦「藍清輝畫展」。 | 阿波羅畫廊、《藝術家》雜誌 1980.03 |
| | 3.6 - 3.16 春之藝廊舉辦「第五屆新人獎美展」。 | 陳逢椿 |
| | 3.7 - 3.16 龍門畫廊舉辦「陳庭詩版畫、油畫展」。 | 龍門雅集、《藝術家》雜誌 1980.03 |
| | 3.11 - 3.17 版畫家畫廊舉辦「汪澄版畫展」。 | 李錫奇、《藝術家》雜誌 1980.03 |
| | 3.17 - 3.31 明生畫廊舉辦「何肇衢畫展」。 | 明生畫廊、《藝術家》雜誌 1980.03 |
| | 3.19 - 3.25 龍門畫廊舉辦「王昭琳畫展」。 | 龍門雅集 |
| | 3.19 - 3.30 版畫家畫廊舉辦「香港梅創基版畫展」。 | 李錫奇 |
| | 3.21 - 4.1 春之藝廊舉辦「梁奕焚出國前畫展」。 | 《藝術家》雜誌 1980.03 |
| | 3.21 - 3.31 阿波羅畫廊舉辦「陳世明畫展」。 | 阿波羅畫廊、《藝術家》雜誌 1980.03 |
| | 3.22 - 3.25 太極藝廊舉辦「楊德輝收藏展」。 | 李進興、《藝術家》雜誌 1980.03 |
| | 3.25 - 4.4 現代畫廊舉辦「郭燕嶠個展」。 | 《雄獅美術》1980.04 |
| | 3.27 - 5.1 太極藝廊舉辦「太極三週年紀念特展」。 | 李進興、《藝術家》雜誌 1980.03 |
| | 3.27 - 4.2 太極藝廊舉辦「經紀畫家 1980 傑作展」。 | 李進興、《雄獅美術》1980.04 |
| | 3.27 - 4.6 龍門畫廊舉辦「李潤周水彩畫展」。 | 《藝術家》雜誌 1980.03 |

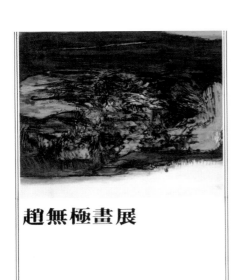

# 趙無極畫展

展覽日期：中華民國六十九年
　　　　　二月二十六日至三月九日
　　　　　每日上午十一時－下午六時
開幕酒會：二月二十六日下午三時－五時

恭請　光臨指教

敬邀　版画家画廊
　　　5FL 285 FU HSIN S. ROAD SEC. 1

**趙無極先生簡介：**
　　趙無極1921年二月十三日生於北平，十四歲進入國立杭州藝專，從1934到1940年，他在藝專讀了六年，是學校裡出色的學生，畢業後他即被母校聘為教授。1948年4月他經過36天航海到達巴黎。兩年後他在巴黎Creuze舉行個展。作品入選五月沙龍。1953年他進入著名的法蘭西畫廊，名列現代巴黎畫派諸大師之林。1955年他法國文化都長馬柔頒給了文學與藝術勳章。法國國立現代美術館、英國泰特畫廊、紐約古今美術館、西德、義大利、日本、巴西等國美術館都約收藏有他的作品。他的作品美妙地溶入中國山水畫的遙深遼闊的意境，表現了一個開濶的世界，傳達出中國人獨特的宇宙觀。

上圖：趙無極版畫展展覽文宣。（圖版提供：版畫家畫廊）

下圖：世界名家版畫聯展展覽文宣。該展覽共展出包括畢卡索、米羅、畢費、達利、夏卡爾、
　　　蕭勤、趙春翔、汪澄、謝里法等中外名家四十餘人作品。（圖版提供：長流畫廊）

141

| 年代 | 事件 | 資料來源 |
|---|---|---|
| 1980 | 4.1 - 4.13 長流畫廊舉辦「世界名家版畫聯展」，展出畢卡索、米羅、畢費、達利、夏卡爾、蕭勤、趙春翔、汪澄等 40 餘人作品。 | 長流畫廊、《藝術家》雜誌 1980.04 |
| | 4.1 - 4.10 版畫家畫廊舉辦「蕭勤個展」。 | 李錫奇、《藝術家》雜誌 1980.04 |
| | 4.3 - 4.10 阿波羅畫廊舉辦「蕭學民人像畫展」。 | 阿波羅畫廊、《藝術家》雜誌 1980.04 |
| | 4.4 - 4.13 春之藝廊舉辦「鄭明進插畫展」。 | 《藝術家》雜誌 1980.04 |
| | 4.4 - 4.10 秋苑藝廊舉辦「兒童節特展」。 | 《藝術家》雜誌 1980.04 |
| | 4.5 - 4.9 太極藝廊舉辦「柯元黛造花展」。 | 李進興、《藝術家》雜誌 1980.04 |
| | 4.5 明生畫廊舉辦「畢卡索系列演講」。王秀雄主講畢卡索的繪畫對現代藝術的影響。 | 《雄獅美術》1980.04 |
| | 4.6 畫家黃朝湖、鄧佩英夫婦創立「第一畫廊」，地址於台中市三民路三段 118-6 號。以展出中部地區傑出美術家作品為主，並成立會員制，每月 1 日至 20 日固定展出 20 位會員作品。 | 《藝術家》雜誌 1980.04 |
| | 4.6 - 4.18 第一畫廊舉辦「大台中畫家聯展」。 | 《藝術家》雜誌 1980.04 |
| | 4.6 - 4.18 第一畫廊舉辦「美術推向家庭聯展」。 | 《藝術家》雜誌 1980.04 |
| | 4.7 - 4.16 現代畫廊舉辦「程武昌・黃位正・王慶成聯展」。 | 《雄獅美術》1980.04 |
| | 4.11 - 4.17 太極藝廊舉辦「大漢鐳射藝展」，參展藝術家有楊奉琛、胡錦標、馬志欽、楊英風。 | 李進興、《藝術家》雜誌 1980.04 |
| | 4.11 - 4.20 版畫家畫廊舉辦「夏陽個展」。 | 李錫奇、《藝術家》雜誌 1980.04 |

| 年代 | 事件 | 資料來源 |
|---|---|---|
| 1980 | 4.13 第一畫廊舉辦「快樂假日寫生大會」。 | 《藝術家》雜誌 1980.04 |
| | 4.14 - 4.25 明生畫廊舉辦「李建中個展」。 | 李錫奇、《藝術家》雜誌 1980.04 |
| | 4.15 - 4.30 長流畫廊舉辦「明清百家書畫展」。 | 《藝術家》雜誌 1980.04 |
| | 4.16 - 4.27 阿波羅畫廊舉辦「許坤成油畫展」。 | 阿波羅畫廊、《藝術家》雜誌 1980.04 |
| | 4.16 - 4.20 春之藝廊舉辦「徐仁修攝影展」。 | 《雄獅美術》1980.04 |
| | 4.18 - 4.27 龍門畫廊舉辦「高齊潤水墨水彩畫展」。 | 龍門雅集、《藝術家》雜誌 1980.04 |
| | 4.19 明生畫廊舉辦「畢卡索系列演講」。李德主講畢卡索的素描。 | 《藝術家》雜誌 1980.04 |
| | 4.19-4.25 第一畫廊舉辦「旅義畫家蕭勤個展」。 | 《藝術家》雜誌 1980.04 |
| | 4.20 - 4.26 太極藝廊舉辦「張義雄旅居巴黎臨別個展」。 | 李進興、《藝術家》雜誌 1980.04 |
| | 4.20 - 4.30 秋苑藝廊舉辦「出軌特展」。 | 《藝術家》雜誌 1980.04 |
| | 4.21 - 4.30 版畫家畫廊舉辦「韓湘寧個展」。 | 李錫奇、《藝術家》雜誌 1980.04 |
| | 4.23 - 5.4 龍門畫廊舉辦「楊興生畫展」。 | 龍門雅集 |
| | 4.24 - 5.4 春之藝廊舉辦「鄭善禧個展」。 | 《藝術家》雜誌 1980.04 |
| | 4.26 - 4.30 第一畫廊舉辦「蘭嶼山胞畫展」。 | 《雄獅美術》1980.04 |
| | 4.28 - 5.1 太極藝廊舉辦「呂雲麟收藏展」。 | 李進興、《藝術家》雜誌 1980.04 |

| 年代 | 事件 | 資料來源 |
|---|---|---|
| 1980 | 4.29 - 5.4 阿波羅畫廊舉辦「洪瑞麟礦區工作品」義賣，為永安礦坑災變救援奉獻。 | 阿波羅畫廊、《藝術家》雜誌 1980.05 |
| | 4.30 - 5.9 龍門畫廊舉辦「徐術修畫展」。 | 龍門雅集、《藝術家》雜誌 1980.05 |
| | 5. 長流畫廊舉辦「溥心畬書畫展」。 | 長流畫廊、《藝術家》雜誌 1980.05 |
| | 5.1 - 5.20 第一畫廊舉辦「第一畫廊畫家聯展」。展出者有：林之助、王榮武、林天從、謝文昌、柯耀東、楊慧龍、陳明善、黃義永、張煥彩、林憲茂、黃文雄、許輝煌、簡嘉助、陳其茂、唐永折、曾得標、紀宗仁、謝棟樑、陳松、蔡榮祐、黃朝湖。 | 《藝術家》雜誌 1980.05 |
| | 5.1 - 5.31 明生畫廊舉辦「畢卡索 347 展」。 | 明生畫廊、《藝術家》雜誌 1980.05 |
| | 5.2 - 5.14 明生畫廊舉辦「版畫展」，展出盧奧、米羅、畢費、荻須高德、陳景容、陳庭詩、廖修平、林智信作品。 | 明生畫廊 |
| | 5.2 - 5.14 太極畫廊舉辦「十人油畫聯展」。 | 《藝術家》雜誌 1980.05 |
| | 5.3 李榮東、周澄、謝義鎗、蔡志忠創立「東之星畫廊」，地址於於敦化南路 388 號光武大廈 10 樓。 | 《藝術家》雜誌 1980.05 |
| | 5.7 - 5.18 阿波羅畫廊舉辦「曾培堯畫展」。 | 阿波羅畫廊、《藝術家》雜誌 1980.05 |
| | 5.8 - 5.18 春之藝廊舉辦「陳景容畫展」。 | 陳逢椿、《藝術家》雜誌 1980.05 |
| | 5.15 - 5.30 版畫家畫廊舉辦「日本東京藝術大學教授版畫展」。 | 李錫奇、《藝術家》雜誌 1980.05 |
| | 5.19 - 5.31 明生畫廊舉辦「吳廷標人物水墨畫展」。 | 明生畫廊、《藝術家》雜誌 1980.05 |
| | 5.21 - 6.1 龍門畫廊舉辦「洪東標水彩個展」。 | 龍門雅集 |

| 年代 | 事件 | 資料來源 |
|---|---|---|
| | 5.22 - 6.3 阿波羅畫廊舉辦「張振宇畫展」。 | 阿波羅畫廊、《藝術家》雜誌 1980.05 |
| | 5.24 - 6.1 春之藝廊舉辦「袁金塔畫展」。 | 《藝術家》雜誌 1980.05 |
| | 5.25 - 6.8 華明藝廊舉辦「聖藝美展」。華明藝廊，原以出售圖書為主，並兼營畫廊，5 月起已重新整頓，專營畫廊。 | 《雄獅美術》1980.06 |
| | 5.26 - 5.29 太極畫廊舉辦「周震川收藏展」。 | 《藝術家》雜誌 1980.05 |
| | 5.31 - 6.15 東之星畫廊舉辦「水墨畫聯展」。 | 《藝術家》雜誌 1980.06 |
| | 5.31 - 6.2 太極藝廊舉辦「太極藝廊台南展」，遠征台南作第一屆太極藝廊巡迴展。 | 《雄獅美術》1980.06 |
| 1980 | 6. 長流畫廊舉辦「古今名家書畫小品展」，包括冊頁、斗方、扇面二百多件。 | 長流畫廊、《藝術家》雜誌 1980.05 |
| | 6.1 「芝蔴畫廊」重新開幕。芝蔴藝廊原屬芝蔴百貨，現由女畫家吳亦屏接掌，地點在芝蔴百貨公司 4 樓。 | 《雄獅美術》1980.06 |
| | 6.1 - 6.14 版畫家畫廊舉辦「黃步青個展」。 | 李錫奇、《藝術家》雜誌 1980.05 |
| | 6.1 - 6.28 明生畫廊舉辦「第五期畢卡索三四七展」。 | 明生畫廊、《藝術家》雜誌 1980.05 |
| | 6.2 - 6.18 太極藝廊舉辦「十人油畫聯展」。 | 李進興、《藝術家》雜誌 1980.06 |
| | 6.2 - 6.14 明生畫廊舉辦「許忠英水彩畫展」。 | 明生畫廊 |
| | 6.4 - 6.12 阿波羅畫廊舉辦「凌運凰畫展」，凌運凰為新加坡水彩畫家。 | 阿波羅畫廊 |
| | 6.5 - 6.15 春之藝廊舉辦「李焜培畫展」。 | 《藝術家》雜誌 1980.06 |

| 年代 | 事件 | 資料來源 |
|---|---|---|
| 1980 | 6.14 - 6.27 東之星畫廊舉辦「油畫聯展」。 | 《藝術家》雜誌 1980.06 |
| | 6.15 - 6.30 版畫家畫廊舉辦「菲律賓畫家馬蘭油畫水彩展」。 | 李錫奇 |
| | 6.16 - 6.28 明生畫廊舉辦「王國光攝影展」。 | 明生畫廊 |
| | 6.18 - 6.21 阿波羅畫廊舉辦「1980 南聯展」。 | 《藝術家》雜誌 1980.06 |
| | 6.19 - 6.29 春之藝廊舉辦「董陽孜書法展」。 | 《藝術家》雜誌 1980.06 |
| | 6.21 - 6.27 太極藝廊舉辦「鍾泗賓油畫展」。 | 李進興、《藝術家》雜誌 1980.06 |
| | 6.21 - 6.27 第一畫廊舉辦「陳甲上水彩畫展」。 | 《藝術家》雜誌 1980.06 |
| | 6.30 - 7.3 太極藝廊舉辦「葉條輝收藏展」。 | 李進興、《藝術家》雜誌 1980.07 |
| | 7.1 - 7.20 第一畫廊舉辦「七月假日美展」。 | 《藝術家》雜誌 1980.07 |
| | 7.1 - 7.30 長流畫廊舉辦「清末流落海外志士書法展」。 | 長流畫廊、《藝術家》雜誌 1980.07 |
| | 7.1 - 7.6 龍門畫廊舉辦「梅丁衍個展」。 | 龍門雅集、《藝術家》雜誌 1980.07 |
| | 7.1 - 7.31 版畫家畫廊舉辦「現代畫家聯展」。 | 李錫奇、《藝術家》雜誌 1980.07 |
| | 7.1 - 7.10 春之藝廊舉辦「全國商業攝影展」。 | 《藝術家》雜誌 1980.07 |
| | 7.1 - 7.10 明生畫廊舉辦「許自貴畫展—建築組曲」。 | 明生畫廊、《藝術家》雜誌 1980.07 |

| 年代 | 事件 | 資料來源 |
|---|---|---|
| 1980 | 7.1 - 7.30 明生畫廊舉辦「畢卡索 347 第六期」。 | 明生畫廊、《雄獅美術》1980.07 |
| | 7.3 - 7.14 阿波羅畫廊舉辦「席德進的山水展」。 | 《藝術家》雜誌 1980.07 |
| | 7.4 - 7.21 太極藝廊舉辦「九人油畫聯展」。 | 李進興、《藝術家》雜誌 1980.07 |
| | 7.5 - 7.17 東之星畫廊舉辦「水彩聯展」。 | 《雄獅美術》1980.07 |
| | 7.6 - 7.15 芝蔴畫廊舉辦「張榮凱、莊振山、郭長江、許麗華水彩聯展」。 | 《藝術家》雜誌 1980.07 |
| | 7.7 - 7.17 龍門畫廊舉辦「當代畫家聯展」。 | 《雄獅美術》1980.07 |
| | 7.9 - 7.16 龍門畫廊舉辦「凌南隆水墨個展」。 | 龍門雅集、《藝術家》雜誌 1980.07 |
| | 7.11 - 7.20 春之藝廊舉辦「王信豐畫展」。 | 《藝術家》雜誌 1980.07 |
| | 7.11 - 7.20 尚雅畫廊舉辦「少年遊—梁章通個展」。 | 《雄獅美術》1980.07 |
| | 7.12 - 7.19 明生畫廊舉辦「阮榮助山岳攝影展」。 | 明生畫廊、《雄獅美術》1980.07 |
| | 7.12 明生畫廊舉辦講座「羅丹到畢卡索間的雕塑漫談」。 | 明生畫廊 |
| | 7.13、7.16 明生畫廊配合「阮榮助山岳攝影展」，舉辦由阮榮助先生親自主持之「台灣山岳幻燈欣賞會」共兩場。 | 《藝術家》雜誌 1980.07 |
| | 7.17 - 7.30 芝蔴畫廊舉辦「古拙與神秘—陶藝及山地木刻展」。 | 《藝術家》雜誌 1980.07 |
| | 7.18 - 7.31 龍門畫廊舉辦「美國畫家馬納德（MANETTA）油畫素描展」。 | 龍門雅集、《藝術家》雜誌 1980.07 |
| | 7.20 - 7.31 華明藝廊舉辦「陳其茂版畫展」。 | 《雄獅美術》1980.07 |
| | 7.20 - 8.5 明生畫廊舉辦「名家紀念聯展」。 | 明生畫廊 |

瑞芳之晨　102×65CM

超級表現
席德進
的山水

從台灣的山水中表現了現代中國畫的新風格
取大自然山與水的緊密結構，簡筆中有深遠的意境
超級表現，在水與彩的變化裡，淨煉中耐人尋思。
民國69年7月3日〈星期四〉下午三時至六時預展酒會
台北市忠孝東路4段218—6號（二樓）阿波羅畫廊
每日上午十時至下午七時正為開放時間
每星期假日照常展出，每逢星期一為休息日

●展出日期：中華民國69年7月3日—14日　／ DAILY: JUL.3—I4 1980　／ APOLLO ART GALLERY

席德進「席德進的山水」畫展展覽文宣。（圖版提供：阿波羅畫廊）

| 年代 | 事件 | 資料來源 |
|---|---|---|
| 1980 | 7.21 - 7.31 第一畫廊與藝術家雜誌合辦「鍾泗濱畫展」。 | 《藝術家》雜誌 1980.07 |
| | 7.23 - 7.30 春之藝廊舉辦「臺灣水彩畫協會展」。 | 《藝術家》雜誌 1980.07 |
| | 7.24 - 7.31 太極藝廊舉辦「施並錫油畫個展」。 | 李進興、《藝術家》雜誌 1980.07 |
| | 7.26 明生畫廊舉辦講座「論藝術等級與我對畢卡索的再認識」。 | 明生畫廊 |
| | 8.1 - 8.5 明生畫廊舉辦「中日職業攝影家聯展」。 | 明生畫廊、《雄獅美術》1980.08 |
| | 8.1 - 8.7 春之藝廊舉辦「郭燕嶠畫展」。 | 《藝術家》雜誌 1980.08 |
| | 8.1 - 8.24 第一畫廊舉辦「8 月創作美展」。 | 《雄獅美術》1980.08 |
| | 8.2 - 8.8 太極藝廊舉辦「張金發油畫個展」。 | 李進興、《藝術家》雜誌 1980.08 |
| | 8.5 - 8.31 長流畫廊舉辦「江梅香收藏展」。 | 《藝術家》雜誌 1980.08 |
| | 8.5 - 8.15 尚雅畫廊舉辦「鄔企園老人水墨畫個展」。 | 《藝術家》雜誌 1980.08 |
| | 8.8 - 8.17 春之藝廊舉辦「謝孝德畫展」。 | 《藝術家》雜誌 1980.08 |
| | 8.8 - 8.22 明生畫廊舉辦「李澤藩水彩畫展」。 | 《藝術家》雜誌 1980.08、明生畫廊 |
| | 8.8 - 8.30 明生畫廊舉辦「浮世繪—安藤廣重『東海道五十三次』木刻版畫」。 | 明生畫廊、《雄獅美術》1980.08 |
| | 8.9 - 8.20 太極藝廊舉辦「陳銀輝、楊三郎、張義雄、沈哲哉、陳瑞福、施並錫、陳政宏、大立目喜男油畫聯展」。 | 李進興、《藝術家》雜誌 1980.08 |

| 年代 | 事件 | 資料來源 |
|---|---|---|
| | 8.9 - 8.22 東之星畫廊舉辦「當代國內插畫家大展」。 | 《藝術家》雜誌 1980.08 |
| | 8.10 - 8.24 第一畫廊舉辦「萬人寫生大會」。 | 《藝術家》雜誌 1980.08 |
| | 8.16 - 8.26 龍門畫廊舉辦「莊喆抽象畫、馬浩陶藝、陳夏生編結藝術三人聯展」。 | 龍門雅集、《藝術家》雜誌 1980.08 |
| | 8.16 - 8.31 華明藝廊舉辦「現代繪畫六人聯展」，展出文霽、姜新、李重重、吳文珩、楊興生、林勤霖等人作品。 | 《藝術家》雜誌 1980.08 |
| | 8.17 - 8.28 芝蔴畫廊舉辦「馬芳渝個展」。 | 《藝術家》雜誌 1980.08 |
| | 8.19 - 8.28 春之藝廊舉辦「藍榮賢水彩畫展」。 | 《藝術家》雜誌 1980.08 |
| 1980 | 8.19 - 8.29 尚雅畫廊舉辦「表現主義三人展」，參展人于彭、陳銘濃、鄭在東。 | 《藝術家》雜誌 1980.08 |
| | 8.23 - 8.29 太極藝廊舉辦「沈哲哉油畫個展」。 | 李進興、《藝術家》雜誌 1980.08 |
| | 8.23 - 9.6 明生畫廊舉辦「探索者」6 人聯展。 | 明生畫廊、《雄獅美術》1980.09、《雄獅美術》1980.08 |
| | 8.28 - 9.5 龍門畫廊舉辦「郭軔水彩個展」。 | 龍門雅集、《藝術家》雜誌 1980.08、《藝術家》雜誌 1980.09 |
| | 8.28 - 9.7 版畫家畫廊舉辦「十青版畫展」。 | 李錫奇、《藝術家》雜誌 1980.09 |
| | 8.29 - 9.7 春之藝廊舉辦「王農個展」。 | 《藝術家》雜誌 1980.08 |
| | 8.30 - 9.4 八大畫廊舉辦「王家農水墨畫展」。 | 《藝術家》雜誌 1980.09 |

# 李澤藩水彩畫展
## 8月8日～22日

### 明生畫廊

開放時間：全年開放自上午12：00至下午 6 ：00
聯絡電話：581-0858 • 541-2428
台北市中山北路一段145號明生大樓地下樓
（中山北路 • 南京東路口）

明生畫廊1980年在《藝術家》雜誌刊登之「李澤藩水彩畫展」廣告。

| 年代 | 事件 | 資料來源 |
|---|---|---|
| 1980 | 9.1 - 9.4 太極畫廊舉辦「陳榮鉊收藏展」。 | 李進興、《藝術家》雜誌 1980.09 |
| | 9.1 - 9.7 華明藝廊舉辦「李美慧油畫個展」。 | 《雄獅美術》1980.09 |
| | 9.1 - 9.30 明生畫廊舉辦「米羅抽象畫展」。 | 明生畫廊、《雄獅美術》1980.09、《雄獅美術》1980.10 |
| | 9.2 - 9.28 長流畫廊舉辦「古今名家書畫展」。 | 《雄獅美術》1980.09 |
| | 9.3 - 9.14 阿波羅畫廊舉辦「夏勳油畫展」。 | 阿波羅畫廊、《藝術家》雜誌 1980.07 |
| | 9.5 - 9.16 太極畫廊舉辦「經紀畫家油畫聯展」。 | 李進興、《藝術家》雜誌 1980.09 |
| | 9.6 - 9.18 龍門畫廊舉辦「張杰旅歐風景花卉展」。 | 《雄獅美術》1980.09、龍門雅集 |
| | 9.6 - 9.18 八大畫廊舉辦「洪根深現代人物畫展」。 | 《雄獅美術》1980.09 |
| | 9.6 - 9.18 東之星畫廊舉辦「胡登峯個展」。 | 《藝術家》雜誌 1980.09 |
| | 9.6 - 9.18 芝蔴畫廊舉辦「張杰荷花展」。 | 《藝術家》雜誌 1980.09 |
| | 9.7 - 9.25 明生畫廊舉辦「鄉間農村展」。 | 明生畫廊、《雄獅美術》1980.09 |
| | 9.9 - 9.29 版畫家畫廊舉辦「文霽畫展」。 | 李錫奇、《藝術家》雜誌 1980.09 |
| | 9.9 - 9.18 春之藝廊舉辦「王三慶畫展」。 | 《藝術家》雜誌 1980.09 |
| | 9.18 - 9.28 阿波羅畫廊舉辦「何恆雄・郭清治現在雕塑展」。 | 阿波羅畫廊、《雄獅美術》1980.07 |

| 年代 | 事件 | 資料來源 |
|---|---|---|
| 1980 | 9.19 - 9.25 太極畫廊舉辦「顏雲連油畫個展」。 | 李進興、《藝術家》雜誌 1980.09 |
| | 9.19 - 9.28 春之藝廊舉辦「許清美個展」。 | 《藝術家》雜誌 1980.09 |
| | 9.20 - 9.28 龍門畫廊舉辦「陳東元水彩畫個展」。 | 龍門雅集、《藝術家》雜誌 1980.09 |
| | 9.20 - 9.30 東之星畫廊舉辦「焦士太油畫展」。 | 《藝術家》雜誌 1980.09 |
| | 9.20 - 10.2 來來藝廊舉辦「廖哲夫畫展」。 | 《雄獅美術》1980.10 |
| | 9.21 - 10.2 版畫家畫廊舉辦「侯平治攝影展」。 | 李錫奇、《藝術家》雜誌 1980.09 |
| | 9.26 - 9.30 明生畫廊舉辦「宜園畫室聯展」。 | 明生畫廊、《雄獅美術》1980.09 |
| | 9.29 - 10.2 太極藝廊舉辦「葉榮嘉收藏展」，展出郭柏川作品 25 幅、沈耀初作品 12 幅。 | 李進興、《藝術家》雜誌 1980.10 |
| | 9.30 - 10.8 春之藝廊舉辦「青年藝術家聯展」，展出王文平、許自貴、王明嘉、陳榮輝、王福東、陳嘉仁、方正峰、翁清土、林文熙、程代勒、林平、張永村、林鉅、張碧玲、葉子奇、詹前裕、袁金塔、潘志誠、梅丁衍、鄧獻誌等人作品。 | 《藝術家》雜誌 1980.10 |
| | 10.1 - 10.10 龍門畫廊舉辦「馬電飛水彩畫個展」。 | 龍門雅集、《藝術家》雜誌 1980.10 |
| | 10.1 - 10.10 東之星畫廊舉辦「王愷水彩個展」。 | 《藝術家》雜誌 1980.10 |
| | 10.1 - 10.12 明生畫廊舉辦「李文漢書畫展」。 | 明生畫廊、《雄獅美術》1980.10 |
| | 10.1 - 10.31 長流畫廊舉辦「當代名家聯展」。 | 《藝術家》雜誌 1980.10 |

| 年代 | 事件 | 資料來源 |
|---|---|---|
| | 10.2 - 10.8 第一畫廊舉辦「10月光輝美展」。 | 《藝術家》雜誌 1980.10 |
| | 10.3 - 10.17 阿波羅畫廊舉辦「龍思良畫展」。 | 阿波羅畫廊、《雄獅美術》1980.10 |
| | 10.4 - 10.15 來來藝廊舉辦「謝鎮陵畫展」。 | 《雄獅美術》1980.10 |
| | 10.5 - 10.15 版畫家畫廊舉辦「李祖原水墨展」。 | 李錫奇、《藝術家》雜誌 1980.10 |
| | 10.5 - 10.11 太極藝廊舉辦「陳瑞福油畫個展」，以海為主題。 | 李進興、《藝術家》雜誌 1980.10 |
| | 10.7 - 10.25 尚雅畫廊舉辦「台灣鄉野古蹟畫展」，展出林順雄、陳陽春、張榮凱、蔡日興等人作品。 | 《藝術家》雜誌 1980.10 |
| 1980 | 10.8 - 10.25 第一畫廊舉辦「海內外中國畫家大展」。 | 《藝術家》雜誌 1980.10 |
| | 10.9 - 10.19 春之藝廊舉辦「蔡榮祐陶藝展」。 | 陳逢椿、《藝術家》雜誌 1980.10 |
| | 10.13 - 10.22 太極藝廊舉辦「油畫家聯展」。 | 李進興、《藝術家》雜誌 1980.10 |
| | 10.13 - 10.31 明生畫廊舉辦「集藝」聯展。 | 明生畫廊、《藝術家》雜誌 1980.10 |
| | 10.15 明生畫廊舉辦「世界版畫聯展」。 | 《雄獅美術》1980.11 |
| | 10.16 - 10.19 來來藝廊舉辦「荒川理勝（松盆會插花展）」。 | 《藝術家》雜誌 1980.10 |
| | 10.18 - 11.6 第一畫廊舉辦「北北美術會第二屆美展」。 | 《雄獅美術》1980.10 |
| | 10.19 - 10.31 第一畫廊舉辦「張杰水彩畫展」。 | 《藝術家》雜誌 1980.10 |
| | 10.21 - 10.31 春之藝廊舉辦「侯壽峯水彩個展」。 | 《藝術家》雜誌 1980.10 |

| 年代 | 事件 | 資料來源 |
|---|---|---|
| 1980 | 10.21 - 10.31 來來藝廊舉辦「巫登益國畫展」。 | 《藝術家》雜誌 1980.10 |
| | 10.23 - 10.31 龍門畫廊舉辦「管執中現代中國畫展」。 | 龍門雅集、《藝術家》雜誌 1980.10 |
| | 10.23 - 11.2 阿波羅畫廊舉辦「沈耀初畫展」，此展為阿波羅畫廊 2 週年特展。 | 阿波羅畫廊、《藝術家》雜誌 1980.10 |
| | 10.25 - 10.31 太極藝廊舉辦「當代國際名家版畫會」，邀請 16 位國際版畫名家提供作品，展覽期間並聘請義大利版畫印製家屋筆約來華，主持「版畫印製過程及技巧」的電影講解會。 | 李進興、《藝術家》雜誌 1980.10 |
| | 10.31 - 11.9 華明藝廊舉辦「國劇臉譜書畫展」。 | 《藝術家》雜誌 1980.11 |
| | 11.1「南畫廊」成立，地址於台北市光復南路 294 巷 47 號。 | 南畫廊 |
| | 11.1 - 11.9 龍門畫廊舉辦「楊恩生水彩畫展」。 | 龍門雅集、《藝術家》雜誌 1980.11 |
| | 11.1 - 11.9 春之藝廊舉辦「賴傳鑑畫展」。 | 陳逢椿、《藝術家》雜誌 1980.11 |
| | 11.1 - 11.9 春之藝廊舉辦「黃明川攝影展」。 | 《藝術家》雜誌 1980.11 |
| | 11.1 - 11.9 春之藝廊舉辦「楊文妮陶藝展」。 | 《雄獅美術》1980.11 |
| | 11.1 - 11.11 春之藝廊舉辦「台灣水彩畫協會聯展」。 | 陳逢椿 |
| | 11.1 - 11.20 來來藝廊舉辦「80 年代美展」。 | 《雄獅美術》1980.11 |
| | 11.1 - 11.30 南畫廊開幕第一檔展覽「第一響：10 家聯展」，展出李仲生、吳昊、楚戈、陳庭詩、郭文嵐、趙無極、蕭勤、韓湘寧、顧重光、林復南等人作品。 | 南畫廊、《藝術家》雜誌 1980.11 |
| | 11.1 - 11.30 長流畫廊舉辦「創立 8 周年古今明書畫精品特展」。 | 長流畫廊、《藝術家》雜誌 1980.11 |

| 年代 | 事件 | 資料來源 |
|---|---|---|
| | 11.2 - 11.14 版畫家畫廊舉辦「翁清土油畫水彩個展」。 | 李錫奇、《藝術家》雜誌 1980.11 |
| | 11.3 - 11.19 太極藝廊舉辦「經紀畫家油畫聯展」。 | 李進興、《藝術家》雜誌 1980.11 |
| | 11.3 - 11.10 明生畫廊舉辦「楊年發水彩畫展」。 | 明生畫廊、《藝術家》雜誌 1980.11 |
| | 11.5 - 11.16 阿波羅畫廊舉辦「王守英油畫展」。 | 阿波羅畫廊、《藝術家》雜誌 1980.11 |
| | 11.8 - 11.12 第一畫廊舉辦「楊英風的藝術世界—從景觀雕塑到雷射景觀」。 | 《藝術家》雜誌 1980.11 |
| | 11.11 - 11.20 華明藝廊舉辦「林文富畫展」。 | 《雄獅美術》1980.11 |
| 1980 | 11.11 - 11.21 春之藝廊舉辦「現代水墨試探展」。 | 《藝術家》雜誌 1980.11 |
| | 11.11 - 11.22 尚雅畫廊舉辦「梁奕焚水墨個展」。 | 《藝術家》雜誌 1980.11 |
| | 11.11 - 11.21 明生畫廊舉辦「環宇畫展」，參展藝術家有王家誠、張杰等。 | 明生畫廊、《雄獅美術》1980.11 |
| | 11.12 - 11.20 龍門畫廊舉辦「顧重光油畫展」。 | 龍門雅集、《藝術家》雜誌 1980.11 |
| | 11.15「圓畫廊」開幕。 | 《雄獅美術》1980.12 |
| | 11.15 圓畫廊舉辦「畫家聯展」，展出張杰、王友俊、江明賢、李錫奇、何恆雄等人作品。 | 《雄獅美術》1980.12 |
| | 11.16 - 11.30 華明畫廊舉辦「聖經故事圖片展覽」。 | 《藝術家》雜誌 1980.11 |
| | 11.16 - 11.28 版畫家畫廊舉辦「當代名家原作卡片展」。 | 李錫奇、《藝術家》雜誌 1980.11 |
| | 11.16「雅典畫廊」開幕。 | 《雄獅美術》1980.12 |

| 年代 | 事件 | 資料來源 |
|---|---|---|
| 1980 | 11.19 - 11.28 阿波羅畫廊舉辦「程延平現代畫展」。 | 阿波羅畫廊、《雄獅美術》1980.11 |
| | 11.22 - 11.30 龍門畫廊舉辦「楊興生油畫展」。 | 龍門雅集、《藝術家》雜誌 1980.11 |
| | 11.22 - 12.1 華明藝廊舉辦「當代十人名家書畫展」。 | 《雄獅美術》1980.11 |
| | 11.22 - 11.28 太極藝廊舉辦「陳銀輝油畫個展」。 | 李進興、《藝術家》雜誌 1980.11 |
| | 11.22 - 12.4 春之藝廊舉辦「賴傳鑑油畫展」。 | 《藝術家》雜誌 1980.11 |
| | 11.22 - 11.23 明生畫廊舉辦「頤坊皮雕展」。 | 明生畫廊、《藝術家》雜誌 1980.11 |
| | 11.22 - 11.30 第一畫廊舉辦「洪根深人物畫展」。 | 《藝術家》雜誌 1980.11 |
| | 11.23 - 12.4 春之藝廊舉辦「楊文霓陶藝展」。 | 陳逢椿、《藝術家》雜誌 1980.12 |
| | 11.24 - 12.2 明生畫廊舉辦「秋郁畫展」。 | 明生畫廊、《雄獅美術》1980.11、《雄獅美術》1980.12 |
| | 11.25 - 11.30 尚雅畫廊舉辦「版畫聯展」。 | 《雄獅美術》1980.11 |
| | 11.30 - 12.10 版畫家畫廊舉辦「梁巨廷畫展」。 | 李錫奇、《藝術家》雜誌 1980.12 |
| | 12. 長流畫廊舉辦「嶺南派書畫展」。 | 長流畫廊 |
| | 12.1 - 12.19 第一畫廊舉辦「迎冬美展」。 | 《藝術家》雜誌 1980.12 |
| | 12.1 - 12.31 長流畫廊舉辦「古今名家書畫展」。 | 《雄獅美術》1980.12 |
| | 12.1 - 12.13 太極藝廊舉辦「油畫聯展」。 | 李進興、《藝術家》雜誌 1980.12 |

| 年代 | 事件 | 資料來源 |
|---|---|---|
| 1980 | 12.2 - 1981.1.4 春之藝廊舉辦「芳蘭美展」。 | 《藝術家》雜誌 1980.12 |
| | 12.2 - 12.12 尚雅畫廊舉辦「郭大維畫展」。 | 《藝術家》雜誌 1980.12 |
| | 12.2 - 12.30 明生畫廊舉辦「盧奧基督受難圖系列展」。 | 明生畫廊、《藝術家》雜誌 1980.12 |
| | 12.3 - 12.7 來來藝廊舉辦「佳水流插花展」。 | 《藝術家》雜誌 1980.12 |
| | 12.4 - 12.14 阿波羅畫廊舉辦「名家 12 風景畫展」，參展藝術家為郭柏川、廖繼春、藍蔭鼎、李石樵、李澤藩、洪瑞麟、馬白水、席德進、陳德旺、陳慧坤。 | 阿波羅畫廊、《藝術家》雜誌 1980.12 |
| | 12.5 - 12.14 春之藝廊舉辦「趙春翔畫展」。 | 《藝術家》雜誌 1980.12 |
| | 12.5 - 12.14 明生畫廊舉辦「呂基正油畫展」。 | 明生畫廊、《藝術家》雜誌 1980.12 |
| | 12.9 - 12.18 來來藝廊舉辦「鄭正慶畫展」。 | 《藝術家》雜誌 1980.12 |
| | 12.11 - 12.30 藝術家畫廊舉辦「安拙廬個展」。 | 《雄獅美術》1980.12 |
| | 12.11 - 12.21 龍門畫廊舉辦「顧炳星現代書畫展」。 | 龍門雅集、《藝術家》雜誌 1980.12 |
| | 12.12 - 12.28 南畫廊舉辦「戴榮才版畫展」。 | 南畫廊、《雄獅美術》1980.12 |
| | 12.16 - 12.25 春之藝廊舉辦「藝術家俱樂部十週年美展」，展出王榮武、李轂摩、陳其茂、張淑美、楊慧龍、鄭善禧、王素貞、邱忠均、陳松、許天治、楊平猷、廖大昇、王輝煌、林煒鎮、陳明善、黃惠貞、蔡榮祐、謝文昌、李素貞、紀宗仁、張明善、黃朝湖、曾維智、謝棟樑的作品。 | 《藝術家》雜誌 1980.12 |

| 年代 | 事件 | 資料來源 |
|---|---|---|
| | 12.16 - 12.28 阿波羅畫廊舉辦「高山嵐油畫 · 水彩」。 | 阿波羅畫廊、《雄獅美術》1980.12 |
| | 12.16 - 12.30 明生畫廊舉辦「迎冬美展」。 | 明生畫廊、《雄獅美術》1980.12 |
| | 12.17 - 12.23 太極藝廊舉辦「楊三郎油畫個展」。 | 李進興、《藝術家》雜誌 1980.12 |
| | 12.19 - 12.31 版畫家畫廊舉辦「江漢東油畫展」。 | 李錫奇、《藝術家》雜誌 1980.12 |
| | 12.20 - 12.21 第一畫廊舉辦「侯平治攝影展」。 | 《藝術家》雜誌 1980.12 |
| | 12.20 - 12.30 來來藝廊舉辦「高齊潤畫展」。 | 《藝術家》雜誌 1980.12 |
| | 12.20 - 12.21 第一畫廊舉辦「侯平治攝影展」。 | 《藝術家》雜誌 1980.12 |
| 1980 | 12.25 - 12.30 第一畫廊舉辦「李錫奇版畫展」。 | 《藝術家》雜誌 1980.12 |
| | 12.25 - 1981.1.4 龍門畫廊舉辦「王藍水彩畫展」。 | 龍門雅集、《藝術家》雜誌 1980.12 |
| | 12.25 - 12.30 第一畫廊舉辦「李錫奇版畫展」。 | 《藝術家》雜誌 1980.12 |
| | 12.26 - 1981.1.10 華明藝廊舉辦「陸鷺書畫展」。 | 《藝術家》雜誌 1981.01 |
| | 12.29 翠華堂舉辦「黃惠貞鳳凰花畫展」。 | 《雄獅美術》1980.01 |
| | 12.30 - 1981.1.11 版畫家畫廊舉辦「雷驤畫展」。 | 李錫奇、《藝術家》雜誌 1981.01 |
| | 12.31 - 1981.1.11 阿波羅畫廊舉辦「新年 12 生肖特展」。 | 阿波羅畫廊、《雄獅美術》1981.01 |

# 臺灣畫廊・產業史年表　1960-1980

**發 行 人**｜鍾經新

**策劃單位**｜社團法人中華民國畫廊協會 / 台北藝術產經研究室

**統籌執行**｜社團法人中華民國畫廊協會附設台北藝術產經研究室

**執行編輯**｜柯人鳳、田伊婷、王若齡、林千郁、黃馨平

**校　　對**｜田伊婷、王若齡

**封面設計**｜曾晟愿

**諮詢委員**｜白適銘、朱庭逸、何政廣、胡永芬
　　　　　　陳長華、鄭政誠（依姓氏筆劃排列）

**網　　址**｜www.aga.org.tw；www.taerc.org.tw

**社團法人中華民國畫廊協會**

**理 事 長**｜鍾經新

**副理事長**｜張逸群

**理 監 事**｜廖小玟、陳仁壽、錢文雷、廖苑如、朱恬恬、王色瓊
　　　　　　王雪沼、王采玉、蔡承佑、許文智、李青雲、黃河
　　　　　　游仁翰、張凱迪、陳昭賢、李威震、陳雅玲

**秘 書 長**｜游文玫

**編輯製作**｜藝術家出版社

**總 編 輯**｜鍾經新

**出 版 者**｜藝術家出版社
　　　　　　台北市金山南路（藝術家路）二段165號6樓
　　　　　　TEL：（02）2388-6716
　　　　　　FAX：（02）2396-5708
　　　　　　郵政劃撥：50035145　戶名：藝術家出版社

　　　　　　社團法人中華民國畫廊協會
　　　　　　台北市松山區光復南路1號2樓之1
　　　　　　TEL：（02）2742-3968

**總 經 銷**｜時報文化出版企業股份有限公司
　　　　　　桃園市龜山區萬壽路二段351號
　　　　　　TEL：（02）2306-6842

**製版印刷**｜欣佑彩色製版印刷股份有限公司

**初　　版**｜2020年5月

**定　　價**｜新臺幣680元

ISBN　978-986-282-246-3（平裝）

國家圖書館出版品預行編目（CIP）資料

臺灣畫廊・產業史年表1960-1980 /
鍾經新總編輯. -- 初版. -- 臺北市：
藝術家，畫廊協會，2020.05-第1冊；
160面；26×18公分.
ISBN 978-986-282-246-3
（第1冊：平裝）

1.藝廊 2.歷史 3.臺灣

906.8　　　　　　　　　　109001486

法律顧問　吳尚昆、蕭雄淋

**版權所有・不准翻印**

行政院新聞局出版事業登記證局版台業字第1749號